中等职业教育精品教材

艺术欣赏（音乐）

主　编　刘继明　冯俊杰
副主编　聂夏夏　季海英　唐君妍
参　编　章宇瑶　傅雄杰　姚竑伊
　　　　叶青萍　杨　宁　庄建阳
　　　　缪　佳　陶雪莲

北京理工大学出版社
BEIJING INSTITUTE OF TECHNOLOGY PRESS

版权专有　侵权必究

图书在版编目（CIP）数据

艺术欣赏. 音乐 / 刘继明，冯俊杰主编. --北京：北京理工大学出版社，2022.10
ISBN 978-7-5682-9994-7

Ⅰ. ①艺⋯　Ⅱ. ①刘⋯ ②冯⋯　Ⅲ. ①音乐欣赏－中等专业学校－教材　Ⅳ. ①J05 ②J605

中国版本图书馆CIP数据核字（2021）第134077号

出版发行 /	北京理工大学出版社有限责任公司
社　　址 /	北京市海淀区中关村南大街5号
邮　　编 /	100081
电　　话 /	（010）68914775（总编室）
	（010）82562903（教材售后服务热线）
	（010）68944723（其他图书服务热线）
网　　址 /	http://www.bitpress.com.cn
经　　销 /	全国各地新华书店
印　　刷 /	定州市新华印刷有限公司
开　　本 /	889毫米×1194毫米　1/16
印　　张 /	10.5
字　　数 /	156千字
版　　次 /	2022年10月第1版　2022年10月第1次印刷
定　　价 /	40.00元

责任编辑 / 曾繁荣
文案编辑 / 代义国
责任校对 / 周瑞红
责任印制 / 边心超

图书出现印装质量问题，请拨打售后服务热线，本社负责调换

前言

职业教育是国民教育体系的重要组成部分，而公共基础课程又是中等职业学校课程体系的重要组成部分，是中等职业学校实施美育、培养高素质劳动者和技术技能人才的重要途径。

本书是中职一线音乐教师根据2020年中华人民共和国教育部制定的《中等职业学校艺术课程标准》，为中职公共音乐欣赏课堂编写的教材，旨在通过艺术作品赏析和艺术实践活动，使学生了解或掌握音乐的基础知识、技能和原理，引导学生树立正确的世界观、人生观、价值观，增强文化自觉与文化自信，丰富学生人文素养与精神世界，培养学生的艺术鉴赏能力，提高学生的文化品位和审美素养，培育学生的职业素养、创新能力与合作意识。

本书共分为5个单元，分别是认知篇、声乐篇、器乐篇、传统篇、拓展篇，每个单元有各自独立的知识点和欣赏点，但又是相互串联、相互融合的统一整体，贴近中职学生的欣赏能力和水平，能有效激发学生的学习兴趣，使学生主动参与到音乐欣赏实践中。本书选取了众多中外优秀曲目、民间传统曲艺等，既着眼于高雅引导，又注重于大众流行，还根植传统民间艺术，力求提高学生的审美能力和审美情趣，拓宽学生的视野和胸怀，促进综合能力的提高。

在编写过程中，编者借鉴、参考以及引用了一些读物、图片等相关资料，在此谨向有关作者致以诚挚的谢意。本书有部分图片未经授权，请相关作者联系本书编者。

由于时间仓促和编者水平有限，本书还存在诸多不足之处，敬请大家批评指正。

编　者

Contents 目录

第一单元 认知篇
第一节　基础乐理　　2
第二节　节奏节拍　　8
第三节　欣赏方法　　13

第二单元 声乐篇
第一节　经典民歌　　18
第二节　通俗歌曲　　42
第三节　合唱艺术　　60

第三单元 器乐篇
第一节　民族乐器　　71
第二节　西洋乐器　　77
第三节　璀璨乐曲　　96

第四单元 传统篇
第一节　传统戏曲　　105
第二节　本土音乐　　116

 第五单元　拓展篇

 第一节　舞动世界　　　　　127
 第二节　歌声世界　　　　　143

认 知 篇　第一单元

音乐是一种文化活动,是表达人们思想感情与社会现实生活的一种艺术形式。

第一节 基础乐理

音乐理论简称乐理,是学习音乐的必修课程。音乐理论包括相对简单的基础理论知识——识谱、节奏、节拍等。

一、五线谱与简谱

1. 五线谱

五线谱是用来记录音符的5条平行横线,是音乐记谱法之一。主要用于记录音符的高低、长短(图1-1)。

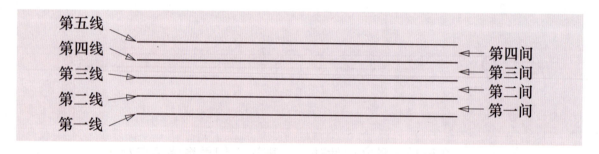

图1-1 五线谱

五线谱由5条线和4个间组成,可以记录9个高低不同的音。音在五线谱的位置越往上音越高,越往下音越低。

为了记录更高或更低的音,可采用加线的方法。在第一线的下方或第五线的上方加短横线来辅助,这些短横线分别叫作"上加线"和"下加线"。由加线而形成的间叫作"上加间"和"下加间"。理论上加线的数目并无限定,但加线过多会影响读谱速度,因此书写过高或过低的音时可以通过采用八度记号的方法体现。

2. 简谱

简谱是一种用阿拉伯数字"1 2 3 4 5 6 7"来记录音乐的数字谱,在键盘上的

位置是不固定的。各个音的唱名如图1-2所示。

简谱： 1　2　3　4　5　6　7
唱名：do　re　mi　fa　sol　la　si

图1-2　各个音的唱名

为了表示更高的音，在7个基本音级上面加一个圆点，叫作"高音点"，表示将该音提高一个八度。如果加上两个高音点则表示该音升高两个八度，以此类推（图1-3）。

1 2 3 4 5 6 7 $\dot{1}$ $\dot{2}$ $\dot{3}$

图1-3　高音点

为了表示更低的音，在7个基本音级下面加一个圆点，叫作"低音点"，表示将该音降低一个八度。如果加上两个低音点则表示该音降低两个八度，以此类推（图1-4）。

$\underset{.}{5}$ $\underset{.}{6}$ $\underset{.}{7}$ 1 2 3 4 5 6 7

图1-4　低音点

二、谱号与谱表

1. 谱号

用来确定五线谱上音的高低的符号叫作"谱号"。常用谱号有两种，分别为高音谱号和低音谱号。

2. 谱表

谱号与五线谱结合在一起叫作谱表。

（1）高音谱表：记有高音谱号的谱表叫作高音谱表。高音谱号的写法是从拉丁字母 G 演变而来的，从第二线开始，确定该线为 g1 音的位置，因此又称 G 谱号（图 1-5）。根据推算，高音谱号下加一线的音为小字一组的 c，也就是中央 C。

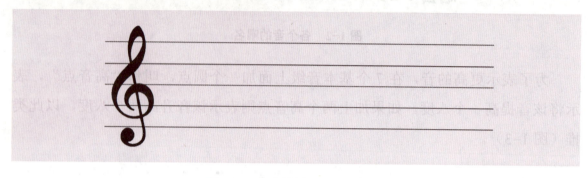

图 1-5　高音谱号　（G 谱号）

（2）低音谱表：记有低音谱号的谱表叫作低音谱表。低音谱号的写法是从拉丁字母 F 演变而来的，从第四线开始，确定该线为 f 音的位置，因此又称 F 谱号（图 1-6）。根据推算，低音谱号上加一线的音为小字一组的 c，该音与高音谱号下加一线的音为同一高度、同一音名的音，即为中央 C。

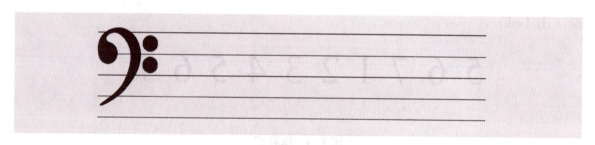

图 1-6　低音谱号　（F 谱号）

三、音符与休止符

1．音符

音符是用来记录音乐时值长短的符号（图 1-7）。

五线谱中的音符由符头、符干和符尾 3 个部分组成。音符以其符头在谱表上的位置来表示音的高低，而以其不同的形状来表示音的长短。符头分为空心和实心两种。

在简谱中,以阿拉伯数字"1 2 3 4 5 6 7"作为基本音符,每个基本音符代表一个四分音符的时值,如果要延长和减短音符的时值,就必须通过增实线和减实线来表示。

音符名称	五线谱音符	简谱音符	时值比例	拍数 (以四分音为一拍)
全音符	o	5 - - -	1	4拍
二分音符	♩	5 -	1/2	2拍
四分音符	♩	5	1/4	1拍
八分音符	♪	5̲	1/8	1/2拍
十六分音符	♬	5̳	1/16	1/4拍

图 1-7 音符

2. 休止符

乐谱中用来表示音乐停顿时间长短的符号叫休止符(图 1-8)。五线谱中的休止符是用不同的形状和标记写在不同部位的符号来表示休止长短关系的。简谱中用阿拉伯数字"0"来表示休止的长短。

名称	五线谱	简谱
全休止符	▬	0 0 0 0
二分休止符	▬	0 0
四分休止符	𝄽	0
八分休止符	𝄾	0̲
十六分休止符	𝄿	0̳

图 1-8 休止符

四、节奏与节拍

1. 节奏

将相同或者不同时值的音按一定的规律组织起来叫作"节奏",用于表达音的长短关系。

2. 节拍

计算音符时值的单位叫作"拍"。

乐曲中强(重音)弱(非重音)拍有规律地反复,叫作"节拍"。

节奏与节拍是音乐构成中的重要组成部分,在音乐中是并存且密不可分的。节奏侧重于音的长短,节拍侧重于音的强弱(图1-9)。

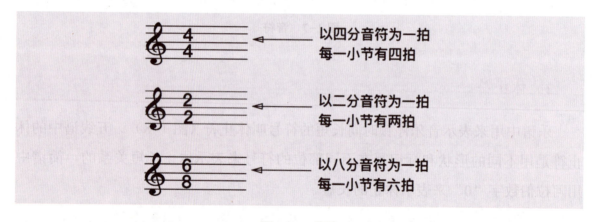

图1-9 节拍

3. 拍子与拍号

乐曲中节拍的单位用一个固定的音符代表,叫作"拍子"。如两拍的节拍,单位拍用四分音符来代表,称为四二拍子。

表示不同拍子的记号叫作"拍号"(图1-10)。拍号用分数的形式来标记,分母表示单位拍的音符时值,分子表示每小节中单位拍的数目,五线谱中用第三线代替分数线。如表示以四分音符为一拍,每小节两拍,简谱写成2/4。

拍号只在乐曲开始时记一次，记在调号的后面。五线谱中没有调号时则记写在谱号的后面，变换拍子时，须另记拍号。

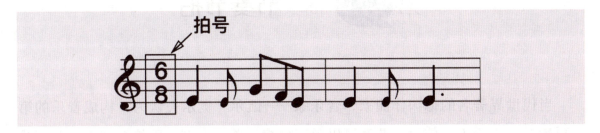

图 1-10　拍号

4．小节、小节线和终止线

乐曲中从一个强拍到下一个强拍之间的部分叫作"小节"。

乐谱中使小节彼此分开的垂直线"|"叫作"小节线"。通常，乐谱开始处不画小节线。

乐谱终止处小节右边的复纵线（右边一条略粗于左边一条）称为终止线。

小节、小节线和终止线示例（图 1-11）。

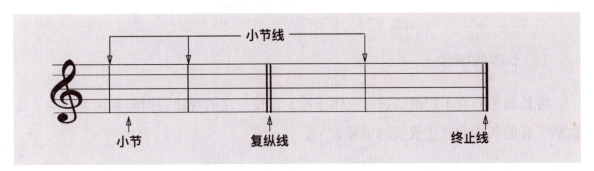

图 1-11　小节、小节线和终止线

第二节 节奏节拍

当代世界著名的德国作曲家、音乐家——凯尔·奥尔夫认为,构成音乐的第一要素是节奏而不是旋律,节奏可以脱离旋律而单独存在,而旋律却不可脱离节奏而存在,节奏是音乐的起点和终点,感知节奏是人的一种本能。

节奏是音乐的骨架,所以节奏在旋律乃至整个音乐中是非常重要的,在音乐中,节奏、节拍、速度、力度是相互关联的。所有的节拍与节奏都会表现出一定的速度,不同的节拍与节奏总是表现出不同的力度对比。所以,节奏、节拍、速度与力度这些音乐要素的结合变化对于音乐的表现、音乐形象的塑造有不容忽视的作用。

一、节奏与节奏型

1. 节奏的概念

将长短相同或不同的音符(或休止符),按一定的规律组织起来称为节奏(其包括了音的长短和音的强弱两项要素)。

2. 分组练习

第一组同学用手打拍子,第二组同学用脚打拍子,注意:脚的一下一上为一拍的时值,每个音按时值随击拍动作口念"哒"字;脚一下落地为前半拍,一上抬起为后半拍。

3. 节奏型概念

乐曲中某种典型且反复出现的节奏称为节奏型(图1-12)。

X	X X	XXXX	XXX	XXX
四分	八分	十六分	前十六	后十六
X. X	X. X	X X X	³XXX	
附点	小附点	切分	三连音	

图 1-12　节奏型

一个音由弱拍或弱位开始延续到下一个强拍或强位，而改变了原来节拍的强弱规律，这种方法称为切分法。切分法所构成的强音就称为切分音。

4．节奏型练习

在节奏训练中，节奏感同节奏组合和节奏乐句一样重要。从节奏型、节奏感的练习入手，并在节奏训练中带入体态律动，提高训练者的感知、创作和表现能力（图 1-13）。

1. X X | XX XX | X — ‖
2. X. X | X. X X. X | X — ‖
3. X X X | XXXX X X | X — ‖

图 1-13　节奏型练习

二、节拍与拍子

音乐中相同时值的强弱拍有规律地交替称为节拍。用固定时值的音符来设定节拍的单位称为拍。将拍按一定的强弱关系组织起来就称为拍子。小节中表示单位拍子时值与数量的记号称为拍号。拍子分为单拍子、复拍子、混合拍子、变换拍子、自由拍子（散拍子）等。

1．单拍子

每小节有两个或三个单位拍组成的拍子（只有一个强拍）（图 1-14）。

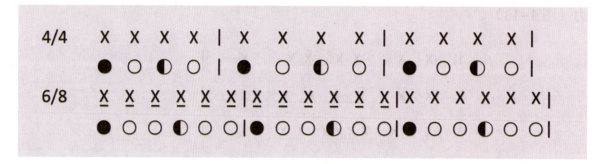

图 1-14　单拍子

2. 复拍子

每小节由两个或两个以上同类单拍子（二拍子或三拍子）复合而成的拍子（不止一个强拍）（图 1-15）。第一个出现的强音为强拍，其余的强音则为次强音。

图 1-15　复拍子

3. 混合拍子

每小节由两个或两个以上不同类单拍子（二拍子和三拍子）混合组成的拍子。

4. 变换拍子

在乐谱中，不同拍子的交替出现或先后出现称为变换拍子。

5. 自由拍子（散拍子）

在乐谱中不用小节线或只用虚线划分小节的拍子。用"艹"记号标记，由演（奏）唱者根据自己对作品的理解来处理长短、强弱和速度。

三、经典曲目：《稻香》——周杰伦

1. 作品简介

《稻香》以周杰伦小时候的生活经验为创作起源，以玩趣般的歌词带领听众回到乡下。周杰伦在童年时期有很多有趣的事情，他小时候很羡慕住在乡下的小孩，当家门口种芒果树时，他可以透过窗户看见隔壁邻居翻墙偷芒果。周杰伦小时候很顽皮，有一次他在大水沟里抓大肚鱼，却不小心摔进水沟里。回家以后，他被妈妈取笑是因为头太大才掉进去的。这些有关童年趣事的回忆都成了周杰伦创作这首歌曲的灵感来源。

2. 节奏练习

用杯子进行节奏练习，杯子放下读"哒"，拍桌子读"咚"，拿杯子读"次"。

节奏一：

1 2　　3 4　　5 6 7

咚次　哒咚　咚次　哒

拍拿　放拍　拍拿　放

节奏二：

S S S S　S S　S S S

拍拿右左　放拍　拍拿　放

咚次次次　哒咚　咚次　哒

3. 聆听与拍打

节奏拍打提示：抽出重点节奏型，采用节奏读谱的方法进行节奏训练。

4. 作品分析

周杰伦《稻香》回归自然的曲调，丝毫不矫揉造作的歌词，结合虫鸣、阳光、稻香等台南自然农耕景色，仿佛一股清风从远处飘来，情、景、人融为一体，另

有一番野趣。

"对这个世界如果你有太多的抱怨,跌倒了就不敢继续往前走",这是来自《稻香》里的第一句歌词。它告诉我们一个最浅显却又最常被忽略的观点——"知足常乐"。随着社会的进步,竞争越来越激烈,几乎每个人都是过着一种紧迫的快节奏生活,难免会碰壁遭遇挫折,心情低落,但是只要我们保持积极乐观的态度,用微笑面对挫折,就一定能战胜自己。那么,无论世界怎么变,无论生活多么窘迫,都会收获最大的幸福。

5. 音乐小词库

《杯子歌》是英国组合 Lulu and the Lampshades 于 2009 年创作的一首以击杯声作为伴奏的歌曲,收录在该组合于 2011 年发行的 EP *Cold Water*。词曲由 A. P. 卡特和 Lulu and the Lampshades 组合创作完成,歌曲改编自卡特家族 1931 年歌曲 *When I'm Gone*。

四、拓展与探究

与同班同学一起,用杯子拍打节奏为歌曲《少年》伴奏。

第三节 欣赏方法

美感是审美主体对客观现实美的主观感受，是对于美的主观反应、感受、欣赏和评价，也是一种赏心悦目、舒适愉悦的心理活动状态；音乐审美就是对音乐美的审视、揣度、感知、体验。音乐美体现在音乐的形式和内容两个方面。了解音乐欣赏要素，掌握正确的欣赏方法，有助于形成良好的欣赏习惯，更好地感知音乐之美。

一、音乐要素

音乐欣赏要素包括形式要素和内容要素，欣赏音乐就是感受音乐的形式美和内容美。

（一）形式要素

音乐基本要素是指构成音乐的各种元素，包括音高、音值、音强和音色。由这些基本要素相互结合，形成音乐常用的"形式要素"。例如：节奏、曲调、和声以及力度、速度、调式、曲式、织体等构成音乐的形式要素，就是音乐的表现手法。

在音乐欣赏中，我们要感受音乐的音高起伏变化的音高美，例如：单音线条起伏的旋律美；两个或者多个线条交织的复调美；几个不同音高的音同时出现，以块状的音高起伏造就的和声美。

音乐的音值美主要是音乐的节奏美和曲式美。音乐的节奏常被比喻为音乐的骨骼。在日常生活中，我们听到的声音大部分是单调、缺乏变化的，因此有丰富的长短变化的音乐就能产生具有节奏感的审美体验。

音乐的强弱是相对的，强弱是表现音乐张力的重要因素之一，是表演者彰显个性、听者产生情感迸发的部分。音强美是由音乐的强弱变化体现的美，主要是

音乐的力度美和节拍美。

音色是声音的特征，指不同声音表现在波形方面总是有与众不同的特性，不同的物体振动都有不同的特点。音色美主要是音乐的配器美、合唱美、声部美。

音乐的音高、音值、音强、音色不是分开的而是综合为一体的，由具体的音乐作品体现，因此，音乐审美的听觉材料积累也是具体的音乐作品的积累，只有对不同体裁、不同题材、不同风格的音乐作品积累多了，才能对音乐的音高、音值、音强、音色有比较敏感的反应。

（二）内容要素

音乐内容主要包括：①音乐作品标题、解说词、歌词等传达的语言文字信息；②文字暗示、表情预示、心理活动共鸣等获得的情感体验；③感知联系而产生的画面、场景感；④通过暗示获得的思想启示、情感提升等。音乐的内容美主要表现在情节、情感、画面、哲理4个方面。

艺术来源于生活，对于人物的描述和戏剧性的冲突都来源于生活，听众听音乐的过程实际上是证实自己对人物和故事情节的猜测是否符合音乐情境的过程，再通过主观性的想象，获得更多的细节、形象、场景、氛围，从而产生审美愉悦，这就是我们所说的情节美。音乐的情节美主要指的是通过音乐作品的标题、小标题、解说词、歌词等提示，让人感知到故事性的人物和戏剧性的矛盾冲突，从而产生对音乐之声所传达的语言文字性信息有所领会的美感。

音乐作品中有很多暗示和预示，比如标题、表演者的表情、声波产生的心理共鸣、表情符号等。听众往往要根据自己已有的经验和情感体验去填充情感内容，但是由于听众的经历和理解能力的不同，产生的效果也不同。音乐作品的暗示和预示也会使人产生画面和场景感，从而获得身临其境般的画面美感体验，同时对如环绕、失重、远近、噪声等音效也能产生联觉，在现代的音乐制作中运用较多。

一部好的音乐作品总能唤起人们对生活的思考，让人们进入哲理美的感知和体验之中，甚至让人产生不自觉的行动，带给人积极的正能量。

无论是音乐的形式美还是内容美，都需要积累一定的作品听觉经验。音乐教育，特别是学校音乐教育的音乐作品欣赏教学，直接服务作品听觉经验的积累，

只有具备了作品听觉经验的一般性基础，才能有效地实现不一般的音乐美的体验。

二、欣赏方法

欣赏音乐是由浅入深的过程。在听歌中我们可以运用到倾听、演唱、联想、对比、体验、辅助6种欣赏方法。

第一：倾听，感受音高、音强、音值、音色等音乐形式要素。

第二：演唱，通过哼唱→轻唱→深唱的逐层递进熟记主题，感受音乐。

第三：联想，听众通过标题、表演者表情、音乐表情符号、声波等的暗示和预示或者理解创作背景，产生联想并理解音乐。

第四：对比，通过综合分析和对比，对作品进行更深层次的鉴赏。

第五：利用节奏律动、身势体验帮助听者更好地理解音乐。

第六：通过诗、文、图画和各类音乐软件等辅助手段来欣赏音乐，比如苹果手机端的库乐队、歌唱音调仪等。

三、经典曲目：《新贵妃醉酒》——李玉刚

1. 作品简介

一首《新贵妃醉酒》令很多人记住了李玉刚，他的伪声唱腔让人惊艳，一个男儿身，其女装扮相却比女人还女人。他的音域很宽，男声中规中矩，舞蹈融合了戏曲动作，女声用到了京剧的唱腔，将反串的艺术表现手法做到了极致。他用自己对流行音乐和古典戏曲的独特理解，打造出一种新的艺术表现形式，这种形式是李玉刚所独有的，其中包含着流行音乐、古典戏曲、舞蹈、舞美、灯光等，将古典和现代进行了完美的结合（图1-16）。

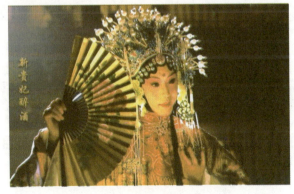

图1-16 《新贵妃醉酒》李玉刚

2. 欣赏与哼唱

理解歌词所表达的内容，感受李玉刚独特的嗓音，欣赏跳跃的节奏和美妙的旋律。

3. 作品分析

《新贵妃醉酒》利用深具中国古典文化内涵的歌词和现代流行音乐的旋律、唱法及编曲技巧，达到怀旧的中国背景与现代节奏的完美结合，从而形成含蓄、忧愁、幽雅、轻快等氛围的歌曲风格。在音乐的编曲上大量运用中国乐器，如二胡、古筝、箫、琵琶等，唱腔上运用了中国民歌和戏曲方式，体裁上运用了中国的古诗或者传说故事。歌曲的风格有些复杂，有点中国风的味道，加上李玉刚的"双声"唱法，使得这首歌曲充满了"李玉刚韵味"。

4. 名人堂

李玉刚，1978年7月23日出生于吉林省四平市公主岭市，中国男歌手、艺术家，中国歌剧舞剧院国家一级演员。他的表演方式融合了中国民族艺术，将传统戏曲与歌剧等艺术元素结合为一体。2006年参加央视《星光大道》节目，获得年度季军。2009年赴悉尼歌剧院举行《盛世霓裳》个人演唱会，获悉尼市政府颁发的"南十字星"文化金奖，同年正式加入中国歌剧舞剧院。2010年打造了《镜花水月》演歌会，并发行个人首张音乐专辑《新贵妃醉酒》。2012年首次登上央视春晚舞台演绎《新贵妃醉酒》。2017年2月11日在央视元宵晚会演唱歌曲《刚好遇见你》。2019年12月，歌舞诗剧《昭君出塞》在伊丽莎白女王剧院隆重上演。

四、自我提升

运用所学的欣赏方法，欣赏经典曲目《月亮代表我的心》，感受形式美和内容美。

声 乐 篇 第二单元

人声是最好的乐器——人们运用自己美妙的歌声，通过多种多样的演唱方式，表达自己的情感，传递自己的思想。

第一节 经典民歌

在古代或者近代,很多民族创作了带有自己民族风格的歌曲,这些歌绝大部分是口头创作、没有作者,通过口口相传的方式流传,再经过集体的加工,最终成为独具风格的民歌。民歌具有简明朴实、平易近人、生动灵活的特点。

一、中国民歌

中国的民歌历史悠久、蕴藏丰富,具有丰富的体裁和多样的风格,在反映人们生活的同时满足了人们的审美需求,对于各民族文化间的交流和社会的发展起着不可估量的推动作用,是中华民族取之不尽、用之不竭的艺术宝库,是世界民族文化中的艺术精品。

(一)汉族民歌

中国汉族民歌体裁分为三大类:号子(劳动号子)、山歌、小调(小曲)。

1. 经典曲目:《划龙船》——安徽当涂民歌

(1)当涂民歌介绍。当涂民歌是安徽省当涂县内各类民间歌曲的统称,2006年入选国家首批非物质文化遗产名录。当涂县素有"民歌之海"之称,是全省乃至全国民歌最多的县。当涂民歌普遍运用极具地方特色的当涂方言、衬词、衬腔,不仅曲调优美动听,而且节奏欢快轻盈,彰显了江南水乡民歌独具特色的艺术魅力。其中比较著名的有《划龙船》《打麦歌》《放牛歌》《姐在田里薅豆棵》等。

(2)作品简介。《划龙船》是一首劳动号子,采取了"一领众喝"的演唱方式,生动地表现划龙船时的热闹场景(图2-1)。

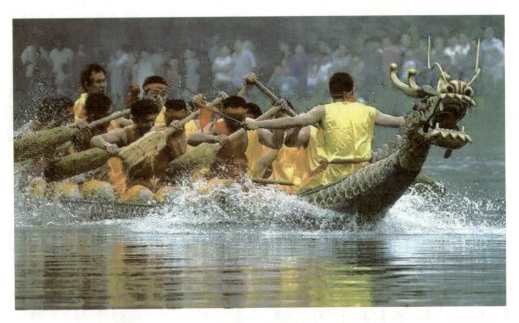

图 2-1 划龙船

(3) 欣赏与哼唱。感受劳动号子富有号召力的音调,跟着歌声有节奏地轻轻哼唱(图 2-2)。

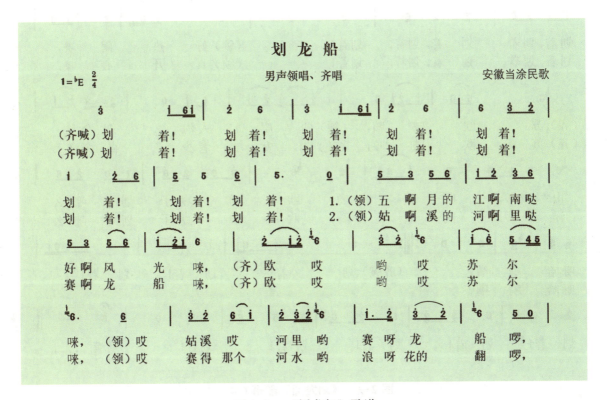

图 2-2 《划龙船》歌谱

图 2-2 《划龙船》歌谱（续）

（4）作品分析。前奏部分由众人齐喊"划着！划着！划着！"，通过不断重复的呼喊声，将听众的思绪引入划龙舟热闹的场景中，非常有代入感。进入副歌，首先由领唱唱出高亢嘹亮、跌宕起伏的声音且节奏感很强，富有号召力；合唱者则用句幅短小、节奏铿锵、音调上扬的歌声相应和，展现了激昂奋发的风貌。在领唱时，众人还按划桨的节奏呼喊着为其伴唱。在歌声、锣鼓声中，众多龙船如离弦之箭，劈波飞驶，你追我赶，煞是热烈紧张。歌曲中出现了前倚音和下滑音，表现了当地劳动号子独有的韵味。

（5）音乐小词库。号子是人民群众在从事各种集体劳动时，为鼓动情绪、协调动作、调剂精神、提高效率而集体演唱的歌曲。音乐坚实有力，粗犷豪迈，和劳动者关系十分密切，分为搬运号子、工程号子、农事号子、船渔号子、作坊号子。号子采取"一领众喝"的演唱形式，领唱就是劳动的指挥者，用富于号召性的即兴唱词和歌腔指挥众人劳动。号子的节奏极为短促，歌词也比较单一，常伴随众人力量型的衬词。

2. 经典曲目：《对鸟》——浙江乐清民歌

（1）浙江民歌介绍。浙江民歌是古老的传统民歌，兴起于魏晋南北朝时期，历史悠久，特色鲜明。浙江的民歌按音乐体裁大致可分为号子、山歌、小调、灯调、莲花、仪式歌6大类，其中山歌与灯调中的部分民歌，具有较强的江南地方特色。

（2）作品简介：《对鸟》是一首浙江温州乐清山歌，是乐清民间所说的抛歌之一，也是情感影片《从哪来，到哪去》的主题曲。《对鸟》是在儿童歌谣的基础上演化而来，是劳动和生活的写照。1989年，被联合国教科文组织定为亚太地区民歌教材。余存理和应晓阳演唱的乐清芙蓉方言版《对鸟》唱响了雁荡山。

（3）欣赏与演唱。想象《对鸟》所描绘的场景，感受其优美的旋律（图2-3）。

（4）作品分析："对鸟"就是关于"鸟"的问答歌，砍柴或采野果，触景生情，不由自主地互猜鸟名，放声对唱高亢嘹亮的山歌，《对鸟》由此产生。该曲曲调高亢、响亮、悠扬，旋律清新爽朗、优美舒缓，节奏自由舒展，在生活中被广泛传唱，世世代代沿袭下来，经久不衰。

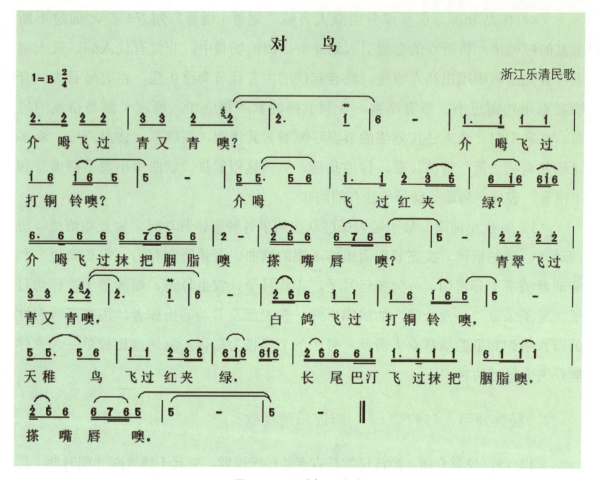

图 2-3 《对鸟》歌谱

（5）音乐小词库。山歌产生在辽阔宽广的大自然环境之中，是人们上山砍柴、田间劳动、山野放牧、行脚、小憩时，抒发内心的感情或向远处的人遥递情意，对答传语而即兴编唱而成。山歌在艺术表现上有3个特征：①感情抒发的直畅性；②编唱形式的自由性；③形式手法的单纯性。

3. 经典曲目：《沂蒙山小调》——山东民歌

（1）山东民歌介绍。山东民歌是一种古老的地方传统音乐，具有质朴、淳厚、强悍、粗犷、诙谐和风趣等特点，以生活小调最为突出。

（2）作品简介。《沂蒙山小调》也称"十二月调"，由抗战时期《打黄沙会》改编而来。这首歌通过质朴、细腻的饱满感情，营造出浓厚乡土气息，抒发了沂蒙山区人民对家乡热爱与赞美之情。整首歌曲给人质朴、憨实之感，但不缺委婉、细腻之情（图2-4）。

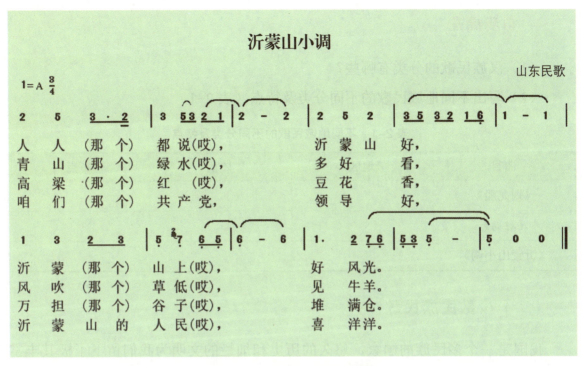

图 2-4 《沂蒙山小调》歌谱

（3）欣赏与哼唱。结合歌词和旋律，感受优美的旋律及小调的鲜明特征。

（4）作品分析。这是一首山东民歌，歌曲采用了"鱼咬尾"创作方式，使旋律有了更多活动的可能。曲调优美、抒情，音调丰富且演唱朗朗上口，整首歌曲为三拍子，是一种含变宫的六声徵调式民歌，旋律流畅自然，装饰音婉转轻巧，富有歌唱性和抒情性。演唱花腔处理效果清脆、轻巧，"哎"等字均从较低音快速上滑至较高音进行运腔，完美地将真假腔结合起来。《沂蒙山小调》中每一句演唱均有个衬词，如歌词"哎"及"那个"等，衬词的应用将小调特征体现出来，也突出了歌曲民族风格及地方特色。

（5）音乐小词库。小调是产生在群众日常生活的休息娱乐、集庆等场合中的民间歌曲，它的流传最为广泛、普遍，形式较规整，表现手法较多样，具有曲折、细致的特点。小调常常寓意于叙说故事，或寄情于山水风物，或借助传说古人婉转地表达出内心的意思。表现方式比较细腻，较善于表现矛盾复杂的心情，含蓄内在的隐衷，曲折多层的事物发展过程；形式比较规整化、修饰化。

4. 自我提升

（1）汉族民歌的分类有哪些？

（2）写出不同地域民歌的不同分类及特点（表2-1）。

表2-1 不同地域民歌的不同分类及特点

曲目	地区	体裁	特点
《划龙船》			
《对鸟》			
《沂蒙山小调》			

（二）少数民族民歌

我国是一个多民族的国家，悠久的历史和灿烂的文明为我们留下了极其丰富的文化遗产。少数民族民歌是在少数民族长期历史发展中形成的古老且具有民族特色的艺术形式。

1. 经典曲目：《青春舞曲》——维吾尔族民歌

（1）维吾尔族民歌介绍。新疆维吾尔族人民能歌善舞，新疆素有"歌舞之乡"的美称。民歌的旋律优美动听，情绪热烈欢快，节奏活泼鲜明，结构规整对称，大多采用七声自然调式，也有用五声调式，变化音的使用丰富多彩，色彩鲜明，极富乡土气息。

（2）作品简介。《青春舞曲》是中国西部歌王王洛宾在1939年整理搜集的新疆民歌，歌词短小精悍，符合新疆维吾尔族奔放、开朗的民族特征（图2-5）。

（3）欣赏与哼唱。通过欣赏和学唱歌曲，了解新疆音乐的风格特点，感受作品中轻快活泼的情绪。

（4）作品分析。这首《青春舞曲》是小调式，旋律采用重复、变化重复及衍化动机的手法写成，给人亲切、活泼、充满青春活力的感受。歌曲旋律优美流畅，节奏鲜明生动，歌曲使用了双关的创作方法，蕴含着深刻的人生哲理，通过生活现象告诉年轻人要珍惜大好时光，青春一去不复返，是一首富于教育意义的新疆民歌。

图 2-5 《青春舞曲》歌谱

2. 经典曲目:《蝉之歌》——侗族民歌

(1) 侗族民歌介绍。千里侗乡素有"歌海明珠"之誉,侗族民歌以其丰富的内容、深沉的情感、含蓄的格调、绚烂的风姿、优美的旋律叩开了人们的心扉,深入侗族人民的心田,成为侗族人民不可缺少的精神食粮。

(2) 作品简介。《蝉之歌》是当今世界上罕见的无指挥、无伴奏、多声部的民间合唱音乐,其复调式多声部合唱,为中外民间音乐所罕见。侗族人民喜欢模

仿蝉的叫声自娱自乐,久而久之就演变成了《蝉之歌》,世代流传。《蝉之歌》是我国目前保存的优秀古代艺术遗产之一,是最具特色的中国民间音乐艺术作品。

(3)聆听与欣赏。感受自然和谐的多声部之美及独具特色的声音(图2-6)。

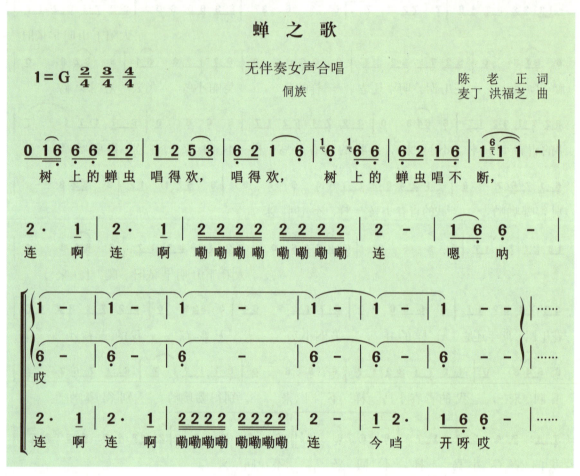

图2-6 《蝉之歌》歌谱

(4)作品分析。这首《蝉之歌》具有独特的音乐结构,自然和谐的多声部之美,丰富的艺术内涵。高声部由两名歌手轮流领唱,低声部由众人和唱,里面有男声、女声和童声,他们的声音或冷静浓厚,或清脆高丽,抑或娇柔稚嫩,各具特色。

3. 经典曲目:《鸿雁》——蒙古族民歌

(1)蒙古族民歌介绍。蒙古族民歌声音洪大雄厉、曲调高亢悠扬,承载着蒙古族的历史,是蒙古族生产生活和精神性格的标志性展示。2008年6月7日,蒙古族民歌经国务院批准列入第二批国家级非物质文化遗产名录。蒙古族民歌分为

长调和短调。

（2）作品介绍。《鸿雁》是乌拉特部落游牧举行盛会或宴会的时候演唱的歌曲，属于蒙古族宴歌。这首歌曲带有丰富的生活性和风俗特点，表达了热情好客的蒙古族人民对于远道而来的客人的欢迎和友善之情。

（3）欣赏与哼唱。体会词曲意境，感受蒙古族辽阔、宽广、哀伤的格调（图2-7）。

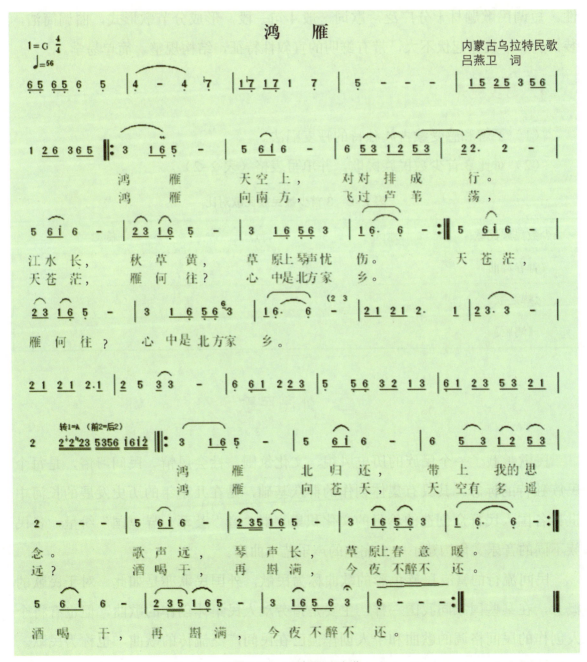

图2-7 《鸿雁》歌谱

（4）作品分析。歌曲《鸿雁》是一首内蒙古乌拉特长调民歌，字少腔长，富有装饰性，音调嘹亮悠扬，节奏自由，反映出辽阔草原的气势与牧民的宽广胸怀。歌手在演唱悠缓的长音时加入一些装饰音或装饰性的颤音，以形成活泼的情绪或委婉的风格，并往往以长音后的短小上滑音结束，使曲调柔和圆润。

（5）音乐小词库。长调是蒙古族的人们在放牧时和传统节庆时演唱的一种民歌，一般有上、下各两句歌词，旋律悠长舒缓、意境开阔深沉，旋律极富装饰性。短调民歌题材十分广泛，歌词一般4句一段，形成分节歌形式，曲调简洁，装饰音少，旋律起伏不大，带有鲜明的宣叙性特征，结构规整，简单易学。

4. 自我提升

（1）了解和感受蒙古族独特的呼麦唱法。

（2）对比3首少数民族民歌，并填写表格（表2-2）。

表2-2　3首少数民族民歌对比

少数民族民歌	地区	特点	旋律
《青春舞曲》			
《蝉之歌》			
《鸿雁》			

二、外国民歌

民歌承载了一个民族的历史风貌、文化氛围、社会风情、民间习俗，是每个民族独特的标志。其具有集体创作的群众基础，是在几千年的历史发展的长河中世界各国人民群众创造的珍贵的文化积累。群"音"荟萃、异"国"纷呈，各民族不同的音乐文化构建了一个完整的声乐艺术曲库。

民间流行的富有民族色彩的歌曲称为民歌，外国民歌亦是如此。对于民歌的概念，在某些国家同我国一样，主要是指劳动人民集体创作的歌曲，但也有将个人创作的民间格调的歌曲和个人创作但已在民间广泛流传的歌曲，也称为民歌。因为地域文化不一，外国民歌也具有各不相同的风格、体裁和形式。

（一）亚洲风情

亚洲是人类古文明发祥地，地域广袤、民族众多，在漫长的历史长河中产生了如朝鲜民歌、日本民歌、印度尼西亚民歌、土耳其民歌等丰富多彩又独具特色的民歌。

1. 经典曲目：《阿里郎》——朝鲜民歌

（1）朝鲜民歌介绍。朝鲜称民歌为"民谣"，其旋律优美，自然流畅，歌词朴实淳厚，曲调优美丰富，情绪热烈欢快，结构完整匀称，富有很强的感染力与表现力。一人放歌，众人随和，不是"善歌者有人继其声"，而是"心中的歌，最能引起共鸣"。

（2）作品简介。《阿里郎》这首朝鲜民歌是一首爱情抒情歌曲。郎君远去，背井离乡，翻山越岭，把孤独的妻子抛下，妻子在幽怨中充满了期待和思念。为什么远行，歌曲并未交代，留给演唱者和听众去想象。这首歌在2012年通过了联合国教科文组织非遗审核，正式定为人类非物质文化遗产，成为世界民歌（图2-8）。

图2-8 《阿里郎》演出照

（3）欣赏与哼唱。仔细聆听，从歌曲的调式、旋律、节奏型的变换，感受音乐在一次激动而短暂的宣泄之后又归于平静和含蓄的特点（图2-9）。

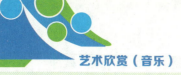

图2-9 《阿里郎》歌谱

（4）作品分析。《阿里郎》共3段歌词，前八小节情绪比较低沉，表现离别的痛苦。后第9至12小节情绪稍微明朗了一些，既有埋怨，又有期望。最后4小节又重复第5—8小节的曲调，离别的痛苦又折磨人心。全曲音域不宽，只在一个八度之内，却缠绵悱恻，真挚深邃，并有显著的朝鲜民族风格。

2. 经典曲目：《红蜻蜓》——日本民歌

（1）日本民歌介绍。日本民歌同日本人民的劳动、生活、宗教祭祀和民间风俗紧密联系在一起，反映出日本人民的生活和思想感情。日本的音乐受我国传统音乐影响较大，特别是受五声调式的影响，因此日本民歌的显著特点是多运用五声音阶性质的调式，并且分为无半音调式和有半音的五声调式两种。

（2）作品简介。《红蜻蜓》是一首经久不衰的日本民歌，三段歌词将美好童

年的生动情景展现在人们的眼前，令人难以忘怀。通过"我"在晚霞中看到的红蜻蜓而引起的回忆，亲切而又深情地抒发了对童年时光的美好回忆。

（3）欣赏与哼唱。请同学们对照歌谱，尝试着去演唱这首歌曲（图2-10）。

图2-10 《红蜻蜓》歌谱

（4）作品分析。《红蜻蜓》曲调短小、优美抒情。采用3/4拍、宫调式，全曲只有八小节，分为两个乐句，第一乐句旋律上行，第二乐句以下行作为呼应。歌曲中设置了较多的力度记号，力度变化细腻、频繁，但基本上与旋律的起伏紧密结合，优美的旋律、朴素的情感深受人们喜爱。

（5）名人堂。三木露风（1889—1964），日本抒情派诗人之一，1889年出生在兵库县龙野市。三木露风从小就爱好文学，小学、中学的作文从来都是优秀，因此经常向杂志社、报社投稿诗歌和俳句作品。《红蜻蜓》是1921年露风32岁时，在北海道一家修道院完成的作品；山田耕筰（1886—1965），日本作曲家、指挥家。1908年毕业于东京音乐学校，在柏林留学10年，之后把精力用在歌剧、管弦乐作品的创作上。

3. 经典曲目：《哎哟，妈妈》——印度尼西亚民歌

（1）印度尼西亚民歌介绍。印度尼西亚是一个多民族国家，号称"万岛之国"，居住着100多个民族，由此形成了印度尼西亚音乐形态的多种多样。在印度尼西亚人的生活中，音乐占有十分重要的地位，其中最有代表性的是在中爪哇发展并流行于全爪哇岛和巴厘岛的一种叫作"佳美兰"的音乐，印度尼西亚人民视佳美兰音乐为国宝，在世界上（特别在西方国家中）也有很大的影响。印度尼西亚民歌中比较著名的有《梭罗河》《椰岛之歌》《莎丽楠蒂》《哎哟，妈妈》等。

（2）作品简介：《哎哟，妈妈》是一首印度尼西亚流传最广、最受欢迎的民歌。在印度尼西亚的安汶岛上居住的安波那人，能歌善舞，拥有丰富多彩的民间歌舞形式。《哎哟，妈妈》体现了安波那人的幽默、活泼，歌曲讲述了一个情窦初开的年轻人与爱人约会，又怕妈妈生气不同意而向妈妈撒娇的故事。这首歌是印度尼西亚文化代表团出国访问演出的必选歌曲之一（图2-11）。

图2-11 《哎哟，妈妈》演出照

（3）欣赏与哼唱。跟着音乐哼唱，感受歌声中蕴含的情感。

（4）作品分析。《哎哟，妈妈》这首歌是二部曲式，A段采用问答的方式；B段第二句是用第一句曲调以模进手法写成，而用的是相同的歌词，似感情的波澜。第三句推出高潮，第四句才道出主要内容"年轻人就是这样相爱"（图2-12）。

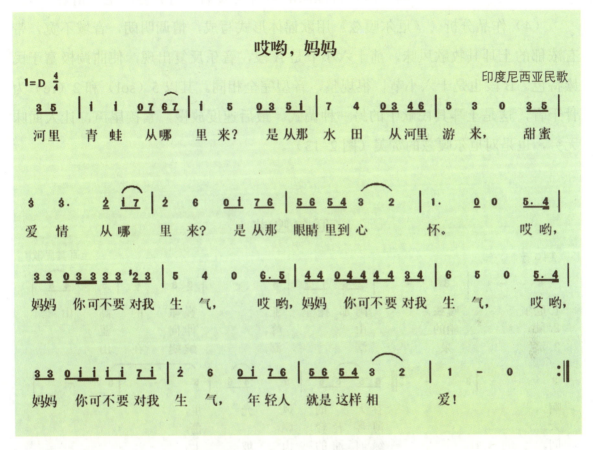

图2-12 《哎哟，妈妈》歌谱

4. 经典曲目：《厄尔嘎兹》——土耳其民歌

（1）土耳其民歌介绍。土耳其民歌热情奔放，根据地域的不同，也有许多高原、山野、草原上的民歌。土耳其民歌主要有两种类型：一是乌尊哈瓦，长旋律或长歌的意思，歌唱时节奏自由，各音节可任意延长，并加上了许多的装饰音。二是克里克哈瓦，意为"被割裂的旋律"，通过固定循环的节奏旋律把音乐划分为若干个结构单位。

（2）作品简介。《厄尔嘎兹》是一首歌唱家园的抒情歌曲，当声音浑厚的歌唱者演唱时，歌曲更显得热情、豪放、朴实感人。"厄尔嘎兹"是"ealogize"的音译，有赞美、歌颂的意思。歌词里3次呼唤"厄尔嘎兹"，音一次比一次高，表现土耳其人民歌颂祖国、歌颂家乡的自豪感。

（3）欣赏与哼唱。通过对这首歌曲的聆听与演唱，培养爱国主义情思。

（4）作品分析。《厄尔嘎兹》用歌谣体形式写成，情调明朗，音域不宽，带有浓郁的土耳其牧歌风味，前十六小节是A段，音乐反复出现，使曲调极富于民族特色。B段也是十六小节，很规整，音型完全相同。其以5（sol）和2（re）为骨干音，这是土耳其民歌中的另一种调式。最后速度放慢，紧接尾声，让人回味无穷，也是对厄尔嘎兹的赞美（图2-13）。

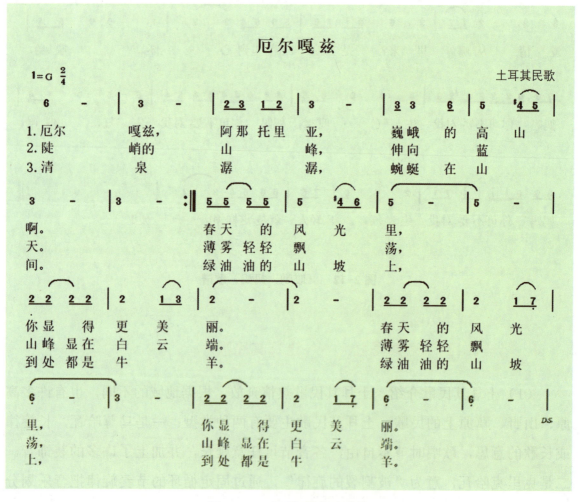

图2-13 《厄尔嘎兹》歌谱

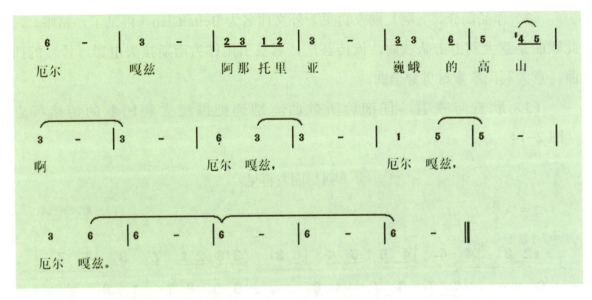

图 2-13 《厄尔嘎兹》歌谱（续）

5. 自我提升

你还知道哪些亚洲民歌？请填写它的曲目，并搜集音像资料，供大家欣赏（表 2-3）。

表 2-3 亚洲民歌曲目

乐曲名称	国家（地区）	音乐特点

（二）欧美风情

1. 经典曲目：《啊！朋友再见》——意大利民歌

（1）意大利民歌介绍。意大利民歌是一种流畅生动、极富歌唱性和浪漫色彩的歌曲题材。常见种类为船歌、恋歌、牧歌、叙事歌、情歌、小夜曲、饮酒歌等。

（2）作品简介。《啊！朋友再见》外文曲名为 Bella Ciao（再见了，姑娘）。此歌曲是意大利游击队歌曲，流传甚广，后被引用作为南斯拉夫电影《桥》的插曲，意大利民歌素材贯穿全曲。

（3）欣赏与哼唱。仔细聆听歌曲，准确把握意大利民歌的情绪特点（图 2-14）。

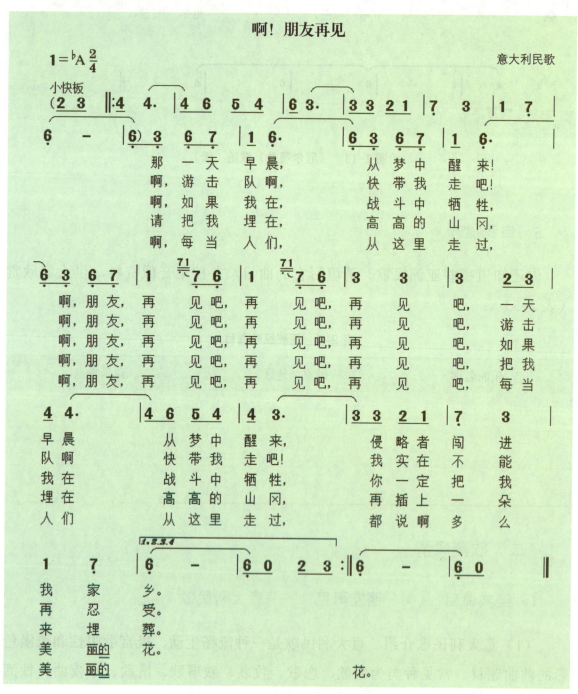

图 2-14 《啊！朋友再见》歌谱

（4）作品分析。这首民歌曲式结构为单二部曲式，旋律多为上行或下行的音阶，同时以二度或三度的级进为主。音乐美丽动人、曲调清晰、节奏自由，是一首委婉连绵、豪放而又壮阔的歌曲。歌曲颂扬了游击队员大无畏的英雄气概，生动形象地表现出游击队员对故乡的热爱和视死如归的精神（图2-15）。

图 2-15　南斯拉夫电影《桥》剧照

（5）音乐小词库。美声唱法最早起源于17世纪欧洲盛行的阉伶歌手艺术文化，因其唱法、呼吸方式都独具特点，加入歌剧以后，极大地促进了当时欧洲音乐的繁荣发展。经过两个世纪的发展历程，虽阉伶文化被废弃，但留存下来的唱法音域较宽，声音圆润、丰满、明亮，共鸣感较好，能将声音美感充分体现，因此，将其称为 Bel canto。意大利语对其翻译为"美妙的歌唱"，也就是我们所熟知的美声唱法。

2. 经典曲目：《喀秋莎》——俄罗斯民歌

（1）俄罗斯民歌介绍。俄罗斯民歌习惯上划分为日历农业歌曲（农历歌曲）、集体劳动呼号歌曲、家庭日常仪式歌曲、歌舞音乐、叙事歌等，苏联时期俄罗斯民歌主要分为战斗和爱情两个主题。

（2）作品简介。《喀秋莎》（伊萨科夫斯基词、布朗介尔曲）这首歌诞生于1938年，是一首抒情诗谱成的战争抒情歌曲，广泛流传在苏联卫国战争时期的红军指战员中。20世纪30年代，苏军与日军浴血奋战，为激励远东的战士，诗人伊萨科夫斯基写下了8行诗，作曲家布朗介尔看后深深打动，便一气呵成地写下了这首经典作品。歌曲描写了俄罗斯春回大地的美好景色和喀秋莎姑娘对心上人的思念（图2-16）。

（3）欣赏与哼唱。演唱时注意音色柔和，唱准切分节奏，感受俄罗斯民歌音乐特点，把握歌曲情绪（图2-17）。

图 2-16　等待心上人归来的姑娘

图 2-17　《喀秋莎》歌谱

(4) 作品分析。这首歌曲结构为单二部曲式，结构短小、节奏明快简洁，旋律婉转流畅，曲调优美、顿挫有力，表达了苏联姑娘对红军战士纯真的爱情，讴歌了奋勇斗争、保卫祖国的红军战士。

3. 经典曲目：《哦！苏珊娜》——美国乡村音乐

（1）美国乡村音乐介绍。美国乡村音乐是一种具有美国民族特色的流行音乐，起源于20世纪20年代的美国南部农村及偏远山区。曲式结构较为简单，多为歌谣体，旋律流畅，朗朗上口，带有叙事性，具有较浓的乡土气息，传唱性较强。其有两个特点，一是早期乡村音乐以吉他、班卓琴和小提琴为主要伴奏乐器，二是具有美国南部乡村地区的口音。

（2）作品简介。《哦！苏珊娜》（斯蒂芬·福斯特曲，1847年作）是一首脍炙人口的美国乡村民谣，表达了主人公对苏珊娜的刻骨铭心的爱。他远离家乡，四处奔波，冒着酷暑顶着烈日，心却像冰一样冷，但此爱不变。歌曲旋律轻快流畅，带有舞曲的风格特点，节奏跳跃、情绪欢快，极富感染力（图2-18）。

图2-18 《哦！苏珊娜》

(3) 欣赏与哼唱。跟着旋律哼唱，感受美国乡村音乐轻松、自由、诙谐的音乐情绪（图2-19）。

哦！苏珊娜

[美] 斯蒂芬·福斯特曲词
美国乡村音乐

1=G 2/4
小快板

| 1 2 | 3 5 5. 6 | 5 3 1. 2 | 3 3 2 1 | 2. 1 2 |

我　来自阿拉巴马，带上　心爱的五弦琴，要
昨　晚上更深人静，我　沉睡入梦乡，梦
我　马上要去新奥尔良，到　四处去寻访，当

| 3 5 5. 6 | 5 3 1. 2 | 3 3 2 2 | 1. | 1 2 | 3 5 5. 6 |

去到　路易斯安那，为了　寻找我爱人，晚上起程大雨
中见到　苏珊娜，漫步　下山来相迎，她嘴里吃着
我找到　苏珊娜，我愿　跪倒在她身旁。倘若我不幸要

| 5 3 1. 2 | 3 3 2 1 | 2 | 0 1 2 | 3 5 5 6 | 5. 3 1. 2 |

下不停，那天气真干燥，红日当空我心冰冷，苏
荞麦饼，但眼泪晶莹，我离开故乡来找你，苏
失望，就只有把命丧，黄土长埋我也心甘愿，苏

渐弱

| 3 3. 2. 2 | 1 0 | 4 4 | 6 6 6 | 5. 3 1 |

珊娜别哭泣。　噢，苏珊娜，你别为我哭

| 2 | 0 1 2 | 3 5 5. 6 | 5 3 1. 2 | 3 3 2 2 | 1 0 |

泣，　我来自阿拉巴马，带上　心爱的五弦琴。

图2-19 《哦！苏珊娜》歌谱

(4) 作品分析：整首作品用歌谣体写成二部曲式，叙事诗形式配上了三段歌词（图 2-20）。

图 2-20　二部曲式

第一个乐段由两个基本相同的乐句组成，两个乐句只是结束音不同。就在这个朴实、短促的曲调上，福斯特用叙事诗形式配上了三段歌词。副歌部分做了补充乐句，给这首歌曲增添了新的光彩，无论旋律还是节奏，都与前面形成鲜明对比。

(5) 音乐小词库：班卓琴（banjo）外形和吉他差不多，四、五、六根弦的都有，但是琴身共振腔是圆的形状，蒙上一层皮就像个小鼓一样。本起源于非洲，后被流浪的歌手带入美国。音量不大，但具有独特的金属音质，清脆利落。

4．自我提升

你还知道哪些欧美民歌，请填写它的曲目，并搜集音像资料，供大家欣赏（表 2-4）。

表 2-4　欧美民歌

乐曲名称	国家（地区）	音乐特点

第二节 通俗歌曲

通俗歌曲通常有着明快的节奏和流畅的旋律，易于被大众接受，通俗歌曲风格多样、形态丰富、结构短小、内容通俗、形式活泼、感情真挚，具有通俗性、时代性、自然性、个性化 4 个特点。通俗歌曲一般是大众所接受并迅速而广泛流传的歌曲，反映了大众文化心理需求，反映了社会艺术文化多样性，经过时间验证的通俗金曲值得学习和尊重。

一、中国金曲

中国通俗歌曲泛指华语歌曲，是中文流行音乐中商业性中文音乐类型之一。主要流行于中国，以及马来西亚、新加坡等国家通用华语的社区，在华人社区外（如韩国、日本等地）也有一定影响力。

我国流行歌曲的产生，则是以 20 世纪 20 年代末《时代曲》的诞生为标志，1949 年以后转到港台地区发展。1977 年起，随着对外开放的先声，港台流行音乐开始进入内地，并逐渐成为华语流行音乐的核心。21 世纪形成的中国港、台、内地以及东南亚的华语流行音乐呈现一种融合、渗透、互相影响的状态。

（一）20 世纪 80—90 年代的港台金曲

20 世纪 80—90 年代，是中国通俗歌曲的崛起黄金年代。随着新科技的发展，包括亚洲甚至全世界的经济与文化联系都日益紧密，这不仅促进了包括华语通俗音乐在内的各种通俗歌曲在世界各地的传播，更对流行音乐工业化的发展起了重大的推动作用。20 世纪 90 年代后期，CD 的出现和广泛流传不仅逐渐结束了磁带的时代，也使华语流行音乐获得了传播上的更大便利，中国的台湾和香港在 20 世纪 90 年代仍然保持了华语流行音乐中心及粤语流行音乐的地位。

1. 《千言万语》——20世纪80年代台湾金曲

（1）作品简介。《千言万语》是我国台湾音乐人左宏元于1973年为电影《彩云飞》创作的原声插曲，歌曲原唱者为邓丽君。最早收录于《彩云飞电影原声带插曲》之中，作品推出后在我国港台和东南亚地区受到广泛欢迎。

（2）欣赏与哼唱。学唱歌曲，感受邓丽君的发音、咬字（图2-21）。

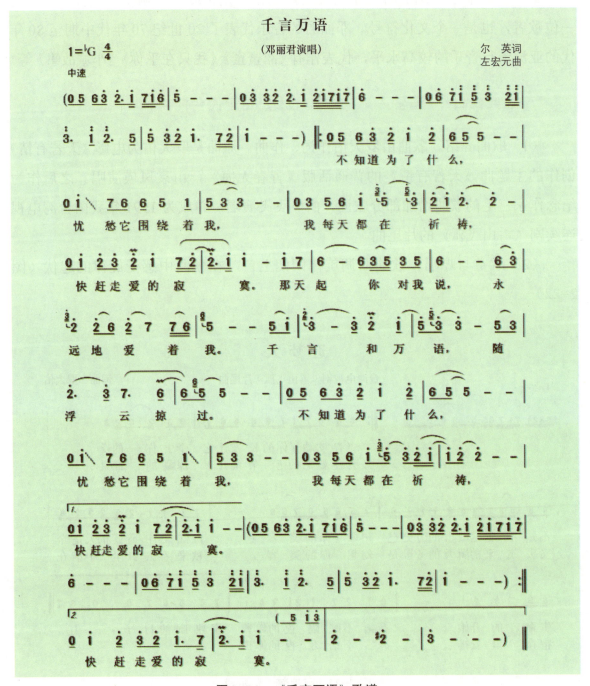

图2-21 《千言万语》歌谱

（3）作品分析。歌曲旋律优美流畅，是经典的邓氏情歌代表，也代表了20世纪80年代甜腻、伤怀的曲风，被邓丽君演绎出具有一种浑然天成的美，如高山飞瀑、潺潺溪流，亲切、自然、流畅、不做作，可以感受到旋律的流动感与歌曲中淡淡的忧伤。

（4）名人堂。邓丽君，中国流行音乐界的里程碑，作为华人乐坛的著名歌星，她不仅影响了中国流行音乐的发展，更在文化领域里影响了华人社会，她是一位歌者，也是一个文化符号。邓丽君的音乐代表了20世纪70年代中期至80年代的亚洲流行音乐的较高水平，代表作有《甜蜜蜜》《我只在乎你》《小城故事》等。

2．经典曲目：《追梦人》——20世纪90年代台湾金曲

（1）歌曲介绍。歌曲由罗大佑作词、作曲。原曲是罗大佑为电影《天若有情》创作的主题曲《天若有情》的普通话版《青春无悔》，由袁凤瑛演唱。之后作为纪念作家三毛的歌曲增加部分歌词，由凤飞飞演唱，并成为1991年我国台湾电视连续剧《雪山飞狐》的片尾曲。

（2）欣赏与哼唱。歌曲曲调旋律朗朗上口，在歌曲中感受旋律的起伏（图2-22）。

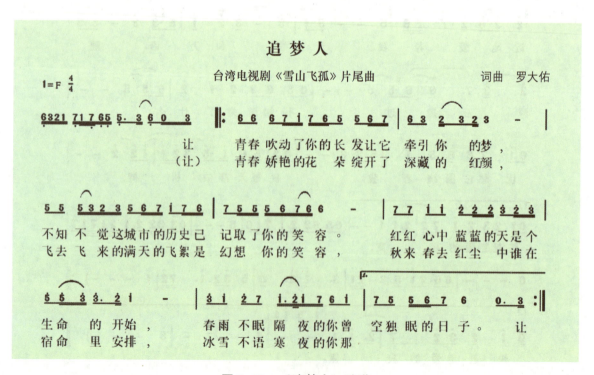

图2-22 《追梦人》歌谱

图 2-22 《追梦人》歌谱（续）

（3）作品分析。这首歌曲旋律优美，歌词为纪念三毛而修改，与旋律曲调完美贴合，让人在伤怀的情感中又感受到希望的力量。典型的罗大佑风格，代表了 20 世纪 90 年代台湾的曲风，由甜美忧伤向校园歌曲转型。

（4）名人堂。华语音乐教父罗大佑，华语流行乐坛的一面旗帜，20 世纪 90 年代的标志，堪称华语乐坛的丰碑。代表作有《光阴的故事》《童年》等。

3. 经典曲目：《不再犹豫》——20 世纪 90 年代香港金曲

（1）作品简介。《不再犹豫》是由梁美薇填词，黄家驹谱曲，Beyond 全体成员演唱，并被收录于 Beyond 1991 年 9 月 6 日发行的专辑《犹豫》中（图 2-23）。

（2）作品分析。专辑《犹豫》是 Beyond 从非洲探访难民回港后黄家驹根据当地人的苦难经历创作完成的。单曲《不再犹豫》是摇滚歌曲的代表，曲调铿锵激昂、坚定有力，在这首歌中 Beyond 用他们的歌声表达出了一往无前的勇气。

不再犹豫

梁美薇 词
黄家驹 曲

1=G 4/4

1 2 | 3 5 5 3 2 | 2 - 0 3 5 | 6 7 6 5 3 | 3 - 0 3 2 |
无聊 望见了犹豫，　　达到理想不太易，　　即使

1 1 2 2 - | 1 1 2 2 3 | 2 - - - ‖: 0 0 0 1 2 |
有信心，　　斗志却 抑止。　　　　　谁人

3 5 5 3 2 | 2 - 0 3 5 | 6 7 6 5 3 | 3 - 0 3 2 |
定我去或留，　　定我心中的宇宙，　　只想

1 1 2 2 - | 1 1 2 2 3 | 2 - - - | 0 0 0 3 5 |
靠双手　　向理想 挥手。　　　　　问句

6 6 6 6 7 | 6 5 5 3 2 1 | 2 - - - | 0 0 0 3 5 |
天 几高　心中志比天 更高，　　　　自信

6 6 6 6 7 | 6 5 3 5 5 | 5 - - - | 0 0 6 7 i | i - - - |
打不死　的心态活到老。　　　　OH

7 - 0 5 5 | 6 7 6 6 5 3 | 3 - - 5 5 |
　　　我有我心底 故事，　　亲手

5 4 4 4 3 | 3 2 1 2 | 3 - 3 4 3 2 | 2 - 6 7 i | i - - - |
写上每 段得失乐与悲 与梦儿。　　OH

7 - 0 5 5 | 6 7 6 6 5 3 | 3 - - 5 5 | 5 4 4 4 3 |
　　　纵有创伤不 退避，梦想有日达 成

4 4 3 3 2 1 2 | 3 · 2 2 - | 2 - 3 2 1 | 1 - - ‖
找到心底梦想的世界，　　终可 见。

图 2-23 《不再犹豫》歌谱

(3）名人堂。Beyond，中国香港摇滚乐队，成立于 1983 年，由黄家驹、黄贯中、黄家强、叶世荣组成。获得十大中文金曲颁奖礼终身成就奖、华语音乐传媒大奖华语乐坛特别贡献乐队奖、华语金曲奖 30 年经典评选"30 年 30 人"之一。代表作有《光辉岁月》《海阔天空》《冷雨夜》《喜欢你》等。

4．自我提升

欣赏张韶涵演唱版本《追梦人》，感受张韶涵清亮、有力的歌声以及所传递的情感。

（二）20 世纪、21 世纪流行金曲

近二十年来，我国港台通俗歌曲仍处于领先地位，但内地原创通俗音乐作品崭露锋芒，众多优秀原创作曲者、作词者、演唱者的涌现推进了通俗歌曲的发展，曲风多样，融合了全世界的音乐元素，也呈现出越来越明显的民族化特点。音乐的旋律服务歌词内容，旋律更加语言化，音响也更加贴近生活，当代歌手的音乐技能和知识面较广，既能演唱又能作曲。通俗歌曲的作曲也从由原先专业作曲家的创作，走向了一般的歌手也能够从事的创作，呈现出大众化、生活化、日常化的趋势。

1．经典曲目《天耀中华》——我国内地通俗歌曲优秀作品

（1）歌曲介绍。《天耀中华》是歌手姚贝娜在 2014 年中央电视台春节联欢晚会中献唱的一首音乐作品。这首歌由现代民歌教父何沐阳亲笔创作，并与著名编曲许明共同合作完成，此首歌曲不仅被 2014 年春晚选中作为零点压轴曲目，更因姚贝娜的精彩演绎而成为本届春晚的最大亮点，是全世界华人共同传唱的又一力作。

（2）欣赏与哼唱。哼唱歌曲副歌部分，感受旋律与歌词的融合。

（3）作品分析。《天耀中华》这首歌曲代表了 20 世纪以来中国梦、中国情的强烈愿望和情感，姚贝娜坚定有力的歌声更是诠释出中国人对祖国的热爱以及对未来美好生活的愿望，将中国人对中华民族的情感和心灵感受、探索和文化根脉深深交融在一起（图 2-24）。

图 2-24 《天耀中华》歌谱

2. 经典曲目：《蜗牛》——21世纪台湾励志金曲

（1）歌曲介绍。《蜗牛》是周杰伦作词、作曲的一首歌曲，是世界展望会的公益活动"饥饿三十"的主题曲（图2-25）。

图 2-25 《蜗牛》歌谱

（2）欣赏与哼唱。唱准副歌 do re mi fa sol 的音阶，注意音程大跳处的演唱。

（3）作品分析。《蜗牛》这首歌曲积极向上，即使像蜗牛一样也应该努力向上，拥有属于自己的一片天空。歌词在平实中见风格，舒缓中见力量，能够给人力量，催人奋进，同样可以教育、感化青少年的心灵，对于良好精神品质的养成

具有积极的熏陶作用。

（4）名人堂。周杰伦是中国流行音乐市场具有革命性和指标性的原创歌手，同时也是影响华语乐坛很深的音乐人。他突破亚洲音乐原有的主题和形式，创造出了多变的歌曲风格，将Hip-Hop、R&B唱法融入中国传统音乐当中，追求中国风音乐的同时，将文学美与意境美注入音乐中，使其作为偶像的同时又不失文化品位。

3. 经典曲目：《夜空中最亮的星》——21世纪我国内地金曲

（1）作品简介。《夜空中最亮的星》是乐队逃跑计划的原创歌曲，收录于逃跑计划2011年发行的首张专辑《世界》中，是电影《流浪地球》的片尾曲（图2-26）。

（2）欣赏与哼唱。感受旋律起伏，体会音乐带来的正能量。

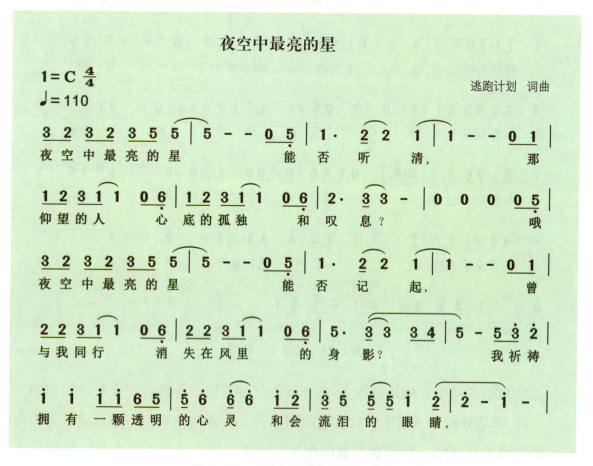

图2-26 《夜空中最亮的星》歌谱

第二单元 声乐篇

```
0 1 1 1 1 6 5 | 5 6 6 6 1 2 | 3 5 5 5 3 2 | 2 - 3 2 1 |
  给我再去相信的勇 气，越过谎言去拥抱   你。每当我

1 1 1 1 6 5 | 5 6 6 6 1 2 | 3 5 5 5 1 2 | 2 - 0 2 3 1 |
找 不到存在 的意义，每当我 迷失在黑夜里，    哦

1 1 1 1· 6 | 5 6 6 6 1 2 | 3 5 5 5 3 2 | 2 - - - |
夜空中 最亮的星，请指引我靠 近 你。

(0 1 2 3 | 1 2 3 5 | 0 1 2 3 | 1 2 3 5) |

3 2 3 2 3 5 5 | 5 - - 0 5 | 1· 2 2 1 | 1 - - 0 1 |
夜空中最亮的星    是 否 知 道，   曾

1 2 3 1 1 0 6 | 1 2 3 1 1 0 6 | 2· 3 3 - | 0 0 0 0 5 |
与我同行    的身影如今    在 哪 里？          哦

3 2 3 2 3 5 5 | 5 - - 0 5 | 1· 2 2 1 | 1 - - 1 1 |
夜空中最亮的星    是 否 在意， 是等

2 2 3 1 1 0 6 | 2 2 3 1 1 0 5 | 3 - - 3 4 | 5 - 5 3 2 |
太阳升起  还是意外先   来 临？        我宁愿

1 1 1 1 6 5 | 5 6 6 6 1 2 | 3 5 5 5 1 2 | 2 - 1 - |
所有痛苦都留在心里，也不愿 忘记你的眼 睛，

0 1 1 1 1 6 5 | 5 6 6 6 1 2 | 3 5 5 5 3 2 | 2 - 3 2 1 |
  给我再去相信的勇 气，越过谎言去拥抱   你。每当我

1 1 1 1 6 5 | 5 6 6 6 1 2 | 3 5 5 5 1 2 | 2 - 0 2 3 1 |
找 不到存在 的意义，每当我 迷失在黑夜里。    哦

1 1 1 1· 6 | 5 6 6 6 1 2 | 3 5 5 5 3 2 | 2 - - - |
夜空中 最亮的星，哦请照亮我 前 行。

(5 1 3 6 5 | 5 - - 4 3 | 4 - - 5 | 2 - -

1 7 1 3 | 6 - - 4 3 | 4 - - - | 5 - ) 5 3 2 |
                                        我祈祷

1 1 1 1 6 5 | 5 6 6 6 1 2 | 3 5 5 5 1 2 | 2 - 1 - |
拥有一颗透明的心 灵 和会流泪的眼 睛。
```

图 2-26 《夜空中最亮的星》歌谱（续）

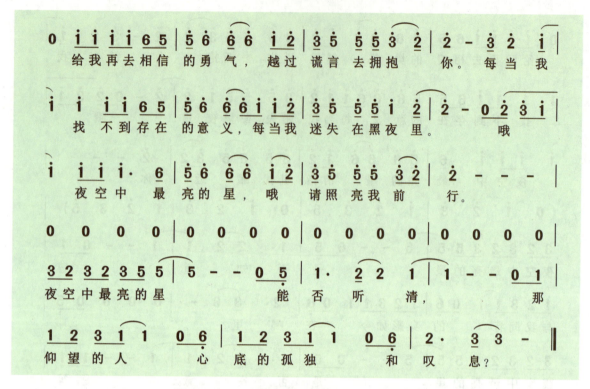

图 2-26 《夜空中最亮的星》歌谱（续）

（3）作品分析。这首《夜空中最亮的星》是近年来内地乐队作品中的金曲，投射出来的恬静意境与浪漫情怀，让人动容。歌曲曲调优美流畅，听到关于梦想、理想的坚持，带着年轻的底气与冲劲，向每一颗年轻的心展示着热爱的力量。

4. 自我提升

欣赏厦门六中合唱团的演唱版本，用合唱的形式以及加入声势律动的展现形式，使得这首歌曲有了不一样的韵味，青春、活力、有朝气。

二、外国金曲

通俗音乐源起海外，欧美领域里的流行音乐，是整个世界流行音乐的肇始和当今世界的领航者，欧美及日韩流行音乐发展较早，在世界流行音乐史上有较高的地位。在其发展的一百多年的时间里，产生了不计其数的蜚声世界的流行歌手，创造出了多种具有世界影响力的音乐演唱风格和体裁，对整个音乐界产生了不可估量的影响。

（一）亚洲金曲

亚洲通俗歌曲以日韩歌曲为代表。广义上是指受当时西方流行音乐影响而出现的歌谣曲，甚至是起源于明治时代的演歌；狭义上则是指20世纪80年代末期诞生的"J-pop"概念（或称JPOP）。不同的国家，地域不同，时代不同，音乐的发展也不同。

1. 经典曲目：《泪光闪闪》——日本冲绳民谣歌曲

（1）作品简介。《泪光闪闪》是日本女歌手夏川里美演唱的歌曲，由森山良子作词、BEGIN作曲、京田诚一编曲。夏川里美以其浓浓的特殊鼻音唱腔搭配传统的冲绳乐器"三味线"，温柔地道出这首具有南岛海洋风情的歌曲，感染着听者的心（图2-27）。

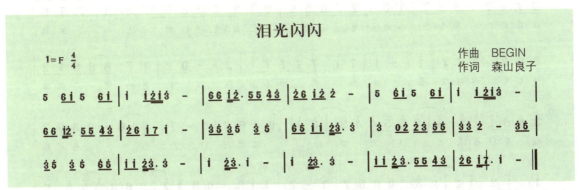

图2-27 《泪光闪闪》歌谱

（2）欣赏与哼唱。哼唱歌曲旋律，感受日本小调歌曲带来的韵味。

（3）作品分析。这首歌曲是日本民谣歌曲的代表作，在世界广泛流传并用多种语言翻唱，但夏川里美的演唱是最经典且最能表达出歌曲内涵韵味的。

（4）音乐小词库。日本乐器"三味线"是日本传统弦乐器，与源自中国的三弦相近。"三味线"由细长的琴杆和方形的音箱两部分组成。"三味线"一般用丝做弦，也有用尼龙材料做成，在演奏时，演奏者需要用象牙、玳瑁等材料制成的拨子拨弄琴弦，其声色清幽而纯净，质朴而悠扬。

2. 经典曲目：《青鸟》——日本优秀动漫主题曲

（1）作品简介。《青鸟》为动画《火影忍者疾风传》片头曲。整首歌节奏轻快，

开头的旋律就很昂扬，整首歌基调活力向上（图2-28）。

图 2-28 《青鸟》歌谱

（2）欣赏与哼唱。提示：配合欣赏动漫《火影忍者》的片段或图片，感受歌曲为动漫作品及人物形象带来的情感诠释。

（3）作品分析。这首歌曲是日本动漫音乐中的经典作品，融合了电子音乐和日本传统民歌的曲调，从所带来的激昂旋律中，可以感受歌曲传递的激情和正能量。

3. 自我提升

欣赏中国歌手陈乐一演唱的中文版本《青鸟》，感受歌曲所表达的意境。

（二）欧美金曲

欧美流行音乐已经有 100 多年的历史，其简易通俗、贴近生活的风格已经深入人心。欧美流行音乐发展在世界流行音乐史上有较高的地位，起始于 19 世纪，发源于美国。欧美流行音乐在发展过程中，不断吸取各种音乐成分，对世界流行音乐的发展产生了深远的影响。

1. 经典曲目：*Hold My Hand*——流行金曲

（1）作品简介。*Hold My Hand* 是美国流行歌手迈克尔·杰克逊与阿肯演唱的歌曲，2010 年 11 月 15 日，该首歌被收录在专辑 *Michael* 中，在全球逾十个国家的音乐排行榜上排名前十（图 2-29）。

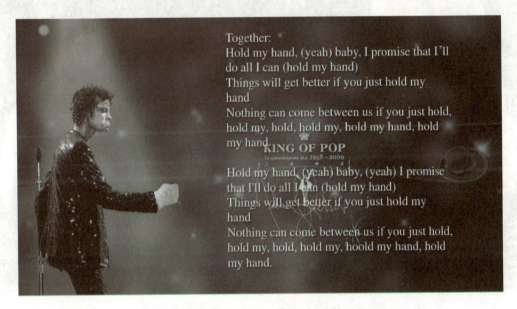

图 2-29　*Hold My Hand* 歌词

(2) 欣赏与哼唱。感受两位歌手的不同唱法和声线所表达出的不同感受。

(3) 作品分析。这首歌曲在迈克尔·杰克逊去世后发表，用钢琴伴奏的歌曲首先由杰克逊柔和的声线引领，然后阿肯的嗓音就占据了整个韵律的主题。融合了电子音乐、延续杰克逊的音乐风格，歌词内容表达的是迈克尔·杰克逊心中的大爱，在这样一首简单却又充满力量的歌曲中，包含了粉丝对迈克尔无限的爱。

(4) 名人堂。迈克尔·杰克逊，格莱美终身成就奖获得者，被誉为流行音乐之王、世界舞王，是世界乐坛、演艺圈里绝无仅有和最具代表性的风云人物，从20世纪80年代起为整个现代流行音乐史缔造了一个传奇时代。代表作品有《颤栗》*Beat It Dangerous You Are Not Alone* 等，独创舞有太空步舞步。

2．经典曲目：*When You Believe*——电影金曲

(1) 作品简介。该曲为电影《埃及王子》主题曲，由惠特妮·休斯敦和玛丽亚·凯莉联袂演唱，获得第71届奥斯卡金像奖最佳原创电影歌曲奖项。两位超级女歌手用天籁之音告诉大家，只要心存信念，就一定会创造奇迹（图2-30）。

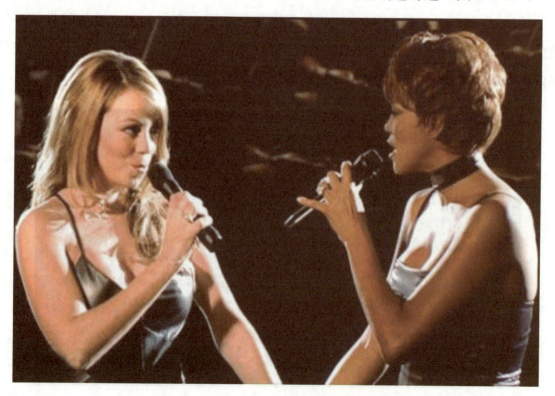

图2-30　惠特妮·休斯敦（右）和玛丽亚·凯莉（左）

（2）欣赏与哼唱。提示：哼唱副歌，感受歌曲带来的感动（图2-31）。

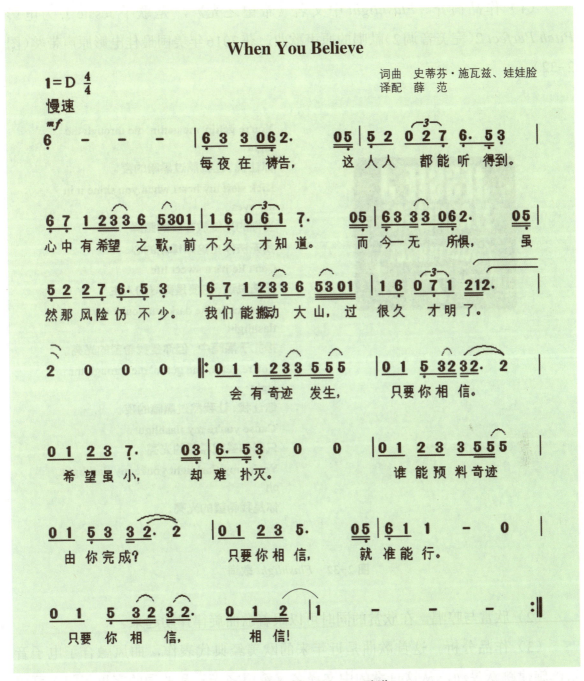

图 2-31 *When You Believe* 歌谱

（3）作品分析。*When You Believe* 是一首糅杂福音音乐、灵魂乐和节奏蓝调的广板歌曲，歌曲音调为 b 小调。生活中遇到困难时，哼一哼这首歌，跳动的音符直击心灵最深处，让你浑身充满力量。

3. 经典曲目：Flashlight——电子音乐金曲

（1）作品简介。Flashlight 中文名《希望之光》，是歌手 Jessie J. 为电影 Pitch Perfect 2（完美音调2）献唱的原声歌曲，获2016年美国最佳电影原声带奖（图2-32）。

图 2-32　Flashlight 歌词

（2）欣赏与哼唱。在欣赏的同时可以跟着歌曲旋律律动起来。

（3）作品分析。这首歌曲是近年来的欧美经典代表作，曲风融合了电子音乐，旋律跳跃灵动，从这首歌的中文译名《希望之光》和歌词的字里行间，可以听到"结石姐"歌声中所传递的希望和满满的正能量。

4. 自我提升

（1）音乐无国界，聊一聊你喜欢的欧美或亚洲通俗歌曲。请填写曲目，并搜

集音像资料,供大家欣赏(表2-5)。

表2-5　欧美或亚洲通俗歌曲

歌曲名称	国家(地区)	作曲、演唱者

(2)欣赏One Voice儿童合唱团演唱的《当你相信时》,感受天真纯粹的天使嗓音带来的不同情感。

第三节 合唱艺术

合唱指集体演唱多声部声乐作品的艺术门类，常有指挥，可有伴奏或无伴奏。它要求单一声部音的高度统一，要求声部之间旋律的和谐，是普及性最强、参与面最广的音乐演出形式之一。

合唱从音色上可分为同声合唱（男声合唱、女声合唱、童声合唱）、混声合唱。

合唱从歌唱者的人数可分为大合唱以及小合唱等。

合唱从伴奏类型可分为有伴奏合唱和无伴奏合唱。

合唱从声部可分为二声部、三声部、四声部或者更多声部。四声部往往由女高、女低、男高、男低构成，称为混声四声部合唱。

一、童声合唱

童声合唱简直就是"天籁之声"，纯净、优美，给人一种天使飞来人间的感觉，听者几乎每根神经都为之牵动，令人心旷神怡。童声合唱之所以具有独特魅力，是因为与成人合唱相比，其具有清纯、率真、明快的特点，因此除具备与其他合唱一样的特点外，还有"儿童化"的特点。著名的童声合唱团有维也纳童声合唱团、法国圣马可童声合唱团。

经典曲目：*Vois sur ton chemin*——童声合唱

1. 作品简介

Vois sur ton chemin（《眺望你的路途》）是一首法语歌曲，是音乐专辑《放牛班的春天》中的插曲。由 Jean-Baptiste Maunier 进行原唱，由法国电影音乐名家 Bruno Coulais 创作。歌曲荣获法国凯萨奖最佳电影音乐、最佳音响两项大奖与欧洲电影奖最佳电影音乐大奖，并入围奥斯卡最佳电影主题曲、英国影艺学院奖最

佳电影音乐等奖项（图 2-33）。

2. 欣赏与感受

提示：根据电影画面，结合音乐，感受童声合唱空灵的音色和对美好生活的憧憬。

图 2-33　*vois sur ton chemin* 完整乐谱

3. 作品分析

这首影视主题曲歌词的大意：眺望你的路途，被遗忘了的孤儿，赶快伸出我们的手带他走向光明。曙光在前充满希望，勇敢向前曙光在前方。童年的快乐转瞬消失被遗忘，一束金光永远照耀知道路的尽头。在黑夜里感受希望的曙光、生活的热情、光荣的道路。

4. 音乐小词库

音乐指挥是指在各类管弦乐队、合唱队等集体性的音乐表演中，站在乐队或合唱队前面手拿指挥棒，并结合肢体语言指示如何演奏或演唱的人（图 2-34）。

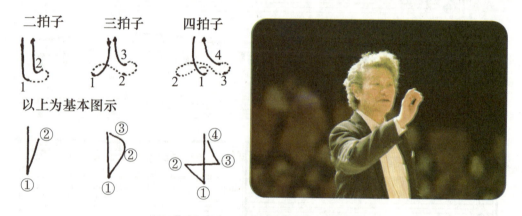

图 2-34　音乐指挥基本手势、音乐指挥

二、混声合唱

混声合唱是由女高音声部、女低音声部、男高音声部和男低音声部 4 个基本声部组成的。混声合唱的特点：音域宽广、音色丰富、音响层次多，表现力强。混声合唱团可以表现各种种类的作品，不论主调音乐还是复调音乐，不论任何历史时期、任何情绪、任何风格的作品，都可以通过混声合唱来进行完美的表现。

经典曲目：《来自外公的一封信》——混声合唱

1. 作品简介

《来自外公的一封信》（图 2-35）是一首由金承志填词、谱曲的歌曲，演唱

者是上海彩虹室内合唱团的成员们。一曲温情脉脉的暖心歌，在彩虹合唱团的努力下，略带俏皮，歌声却勾起遥远记忆中的那个人。

图 2-35 《来自外公的一封信》乐谱

图 2-35 《来自外公的一封信》乐谱（续）

2. 欣赏与感受

用心去感受歌曲的情绪和意境。

3. 作品分析

《来自外公的一封信》是金承志写给外公的作品,也是被他戏称为"惹妈妈哭"系列的歌曲,唱哭了无数人。歌词写的是老人与外孙"两个男人间的对话",外公的话半带玩笑半做自嘲,却又那么认真那么温暖。在歌曲的最后仍在强调的"你可以用着世界上的所有称呼来唤我,就是别叫我,外公",唤起人们对外公(姥爷)的回忆,思念,抑或遗憾,抑或歉意。

三、无伴奏合唱

无伴奏合唱是指仅用人声演唱而不用乐器伴奏的多声部音乐表演方式,源于欧洲中世纪天主教堂的唱诗班。自文艺复兴后期起,才渐渐成为世俗音乐演唱形式。无伴奏合唱能充分发挥男女不同声部、声区、音色的表现力,并在整体上保持音质的协调和格调的统一。在长期的发展中,无伴奏合唱积累了丰富的曲目,至今仍在欧美音乐生活中占有重要的位置。

经典曲目:《半个月亮爬上来》——无伴奏合唱

1. 作品简介

《半个月亮爬上来》(图 2-36)是王洛宾创作的歌曲,属于无伴奏合唱。此曲是根据西北地区民间音调创作的,曲调优美、意境深远、易于学唱,富有合唱音乐特有的和谐感,被世人称为"东方小夜曲"。

2. 作品分析

此曲合唱短小、精练,富有合唱音乐所特有的协调感,表现了青年人的爱情生活。全曲采用三段体写成。第一段与第三段曲调平稳,充满夜晚的宁静气氛。大调式的密集和弦,使各声部产生均衡的音响。中段旋律起伏较大,旋律分别由

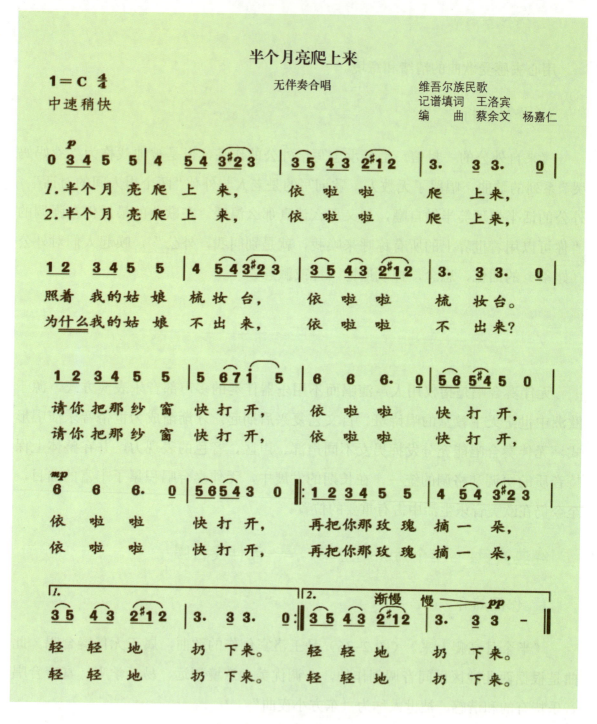

图 2-36 《半个月亮爬上来》歌谱

男高音、男低音及女高音唱出，"请你把那纱窗快打开"的句子，表现出小伙子的焦急心情。第三段仍回到第一段宁静的气氛中，似在温馨的夜色里，年轻人尽情享受着爱情的喜悦。

3．欣赏与哼唱

注意声音控制在轻柔的半声演唱，从而体现夜色静静的美。

四、女声合唱

女声合唱一般可以分为三个声部。女声第一声部，由花腔女高音、抒情花腔女高音和戏剧女高音组成，其声音灵巧，用以表现欢乐热烈的情绪。女声第二声部由女中音组成，其音色圆润而华丽，在低音区有浓度及厚度。第二声部的作用主要是达到装饰的助唱与节奏伴唱，部分情况下也会参与主旋律演唱。第三声部由女低音组成，音质相对浓厚、坚实、稳重。

经典曲目：《西风的话》——女声合唱

1．作品简介

《西风的话》是由廖辅叔作词、音乐家黄自作曲的一首短歌。西风即秋风，拟人化的秋风看到了儿童的成长，于是想到自然界植物的成熟（荷花变莲蓬）。秋天是成熟的季节，但春天那繁花似锦的景色，却是再也见不到了。这就好比人从儿童长成大人，就失去了孩提时代的天真烂漫。但是没有关系，因为在失去了天真烂漫的同时，人得到了成熟，而成熟也未尝不是一种美好的境界。因此最后两句说："花少不愁没颜色，我把树叶都染红。"正所谓"一切景语皆情语"。歌词所体现的，就是这样一种平和、恬淡的心态，配上淳朴而舒缓的旋律，使这首歌令人久久难忘。

2．作品分析

歌曲的曲式为4个乐句组成的方整性乐段。节奏平稳对称，4个乐句的节奏完全相同，旋律流畅，具有丰富的表现力。在上下流动的级进中插入音程的大跳，跌宕起伏，变化有致，加之力度记号运用细腻恰当，使歌曲的情绪比较平稳，歌

唱时要注意气息的控制，以做到声音的连贯、平稳。这首由杨鸿年改编的女声合唱作品《西风的话》是G大调，4/4拍，整首作品要求非常抒情、缓慢、柔和。主要是由女高、女中、女低3个声部组成，但女低声部又可以分为女次低和女低两个声部。

图2-37 《西风的话》歌谱

3. 欣赏与哼唱

提示：用自然舒展的声音演唱歌曲，表现歌曲的抒情意境（图2-37）。

4. 音乐小词库

演唱形式有十种，分别是齐唱、独唱、重唱、合唱、表演唱、领唱、对唱、轮唱、小组唱、大联唱，选择什么样的演唱形式要根据歌曲题材、体裁和表现情

绪而定。

齐唱：是指一个歌唱集体同唱一个旋律，也就是单声部的群唱。

轮唱：将许多人分成两个或三个、四个声部，各声部相隔一定的拍数，先后演唱同一曲调。

重唱和对唱：重唱是指二人至四人各人唱各自不同旋律，也就是唱多声部歌曲的演唱形式，有男声二重唱、女声二重唱、男女声二重唱和由三个或四个声部组成的三重唱、四重唱等。对唱则是由两人演唱，一般采用问答式的相互呼应的单声部进行，有时也出现二声部的重唱因素。对唱分为男女声对唱、男声对唱、女声对唱等形式。对唱大多是单声部歌曲，气氛热烈而欢快。

五、拓展与探究

1. 欣赏和比较下面的合唱作品，根据聆听感受填写表格（表 2-6）

表 2-6　欣赏和比较合唱作品

作品	音色特点	聆听感受
Vois sur ton chemin		
《来自外公的一封信》		
《半个月亮爬上来》		
《西风的话》		

第三单元　器乐篇

每种乐器都有它独特的音乐语言，而不同的声音往往可以传达不同的感情。中国乐器和西洋乐器作为运用各种方法奏出音色音律的器物，在音色、音乐和规定的音准高度上都有严格的标准。了解并分辨出乐器，能够让我们聆听独奏、合奏、重奏甚至交响乐作品时，耳朵会对不同类型的音乐更敏感，从而得到更好的音乐体验。

第一节　民族乐器

中国民族乐器历史悠久，源远流长。按照器乐的演奏方式将其分为吹管类、拉弦类、弹拨类、打击类乐器。人类通过演奏乐器，借以表达、交流思想感情，演奏形式可分为独奏、合奏、重奏等。这些乐器向人们展示了中华民族的智慧和创造力。

一、吹管类乐器

利用气流振动管体而发音的乐器，管身大多为木制或竹制。这类乐器绝大多数能演奏流畅的旋律，声音响亮，音色比较鲜明。常见的乐器有笛、管、笙、箫、唢呐以及西南地区少数民族的巴乌、芦笙等。

经典曲目：《扬鞭催马运粮忙》——笛子独奏曲

1. 作品简介

《扬鞭催马运粮忙》是魏显忠于1969年10月创作的一首笛子独奏曲。该曲根据东北民间音乐风格创作，是新派笛子的代表乐曲之一。乐曲热情明快，以生动朴实的音乐语言，描写丰收后的农民驾着满载粮食的大车，喜气洋洋地向国家交售公粮的情景。马蹄击节，车轮吟唱，快乐的农夫扬鞭催马，把丰收的喜悦铺撒在运粮的小道上（图3-1）。

图 3-1 《扬鞭催马运粮忙》

2. 聆听与欣赏

作者身临农村支援国家建设喜送公粮的热烈场面，真正地体会到了丰收给农民带来的喜悦。那运粮的马车一辆接着一辆，红旗招展，锣鼓喧天，车把式扬鞭催马，车上人纵情歌唱，浩浩荡荡的车队奔向远方。就是那种气势磅礴、感人肺腑的场面，深深打动了作者的心，产生了创作这首著名的乐曲。

3. 作品分析

乐曲分为引子、第一乐段、第二乐段。

引子部分笛子演奏长颤音，模仿马的嘶叫声，让人仿佛看到一队队满载粮食的马车在宽敞的大路上向前飞速奔驰。

第一乐段用 2/4 节拍，快板，模仿马蹄节奏"嗒，嗒嗒，嗒嗒嗒"频繁出现，使这段音乐的情绪非常欢快强烈，令听众仿佛看到运送公粮的马车队伍浩浩荡荡地奔向前方的壮观场面。

第二乐段速度突然放慢，使人仿佛听到丰收之后的农民在喜悦地交谈着，他们丰收后不忘国家，支援国家建设，开开心心地去送爱国公粮。最后在模仿马的欢嘶以后，笛子奏出高亢的歌调结束全曲。

二、拉弦类乐器

利用持弓拉弦为主要发音的振动源，通过琴筒共鸣与弦产生耦合振动而发出音响的乐器。这类乐器大多为旋律乐器，音色一般较柔和优美。常见的有二胡、板胡、高胡、中胡、坠琴、四胡以及蒙古族的马头琴等。

经典曲目：《赛马》——二胡独奏曲

1. 作品简介

《赛马》是黄海怀创作的一首二胡独奏曲，乐曲以其磅礴的气势、热烈的气息、奔放的旋律而深受人们喜爱。无论是气宇轩昂的赛手还是奔腾嘶鸣的骏马，都被二胡的旋律表现得惟妙惟肖。音乐在群马的嘶鸣声中展开，旋律粗犷奔放。由远到近清脆而富有弹性的跳弓、强弱分明的颤音，描绘了蒙古族牧民欢庆赛马盛况的情形（图 3-2）。

图 3-2 《赛马》

2. 聆听与欣赏

乐曲开始时描写了奔腾激越、纵横驰骋的骏马，刻画了蒙古族人民节日赛马的热烈场面，接着完整地引用民歌的全曲旋律，通过对民歌锦上添花地变奏，创造性地运用大段落的拨弦技巧，使乐曲别开生面，独树一帜。随后自然地引出了华彩乐段，这是模仿马头琴演奏手法的一段"独白"式的音乐。它把草原的辽阔美丽和牧民的喜悦心情表现得酣畅淋漓，同时把二胡的演奏技巧提到了新的高难度水平。乐曲最后，以第一段旋律的变化再现结束全曲。

3. 作品分析

《赛马》是三段体结构，篇幅较短，3个部分都围绕着一个中心——"赛马"来展开。是二胡曲当中的快节奏作品，充满阳刚之气，令人振奋，耳目一新，具有蒙古族地方音乐色彩。《赛马》强调弓法的流畅和音色的饱满，全曲情绪开朗、色彩热烈，注重连贯的线条感。二胡表现奔放、粗犷、炽热、欢腾、一往无前的阳刚之韵，对二胡艺术的发展起到了巨大的推动作用。

三、弹拨类乐器

绝大多数是利用弹拨琴弦为主要发音的振动源，通过某种形状的共鸣器与弦结合产生耦合振动而发出音响的乐器。弹拨乐器按演奏方式可分为两种：一种是横弹的乐器，如古琴、筝以及维吾尔族的热瓦普；另一种是竖弹乐器，如琵琶、阮、柳琴、月琴、三弦、秦琴等，民族乐器中的击弦乐器主要是扬琴。

经典曲目：《渔舟唱晚》——筝独奏曲

1. 作品简介

《渔舟唱晚》是娄树华以古曲《归去来》为素材创作而成，是一首颇具古典风格的筝曲。乐曲描绘了夕阳映照万顷碧波，渔民悠然自得，渔船随波渐远的优美景象。这首乐曲是20世纪30年代以来，在中国流传最广、影响最大的一首筝

独奏曲（图3-3）。

图3-3　《渔舟唱晚》

2．聆听与欣赏

《渔舟唱晚》以歌唱性的旋律，形象地描绘了夕阳西下，晚霞斑斓，渔歌四起，渔夫满载丰收的喜悦欢乐情景，表现了作者对祖国美丽河山的赞美和热爱。

3．作品分析

乐曲分为4部分，采用了起承转合的创作手法。前半部分（第一段），乐句与乐句基本上是上下对答的"对仗式"结构；后半部分（第二、第三段），则运用递升、递降的旋律和渐次发展的速度、力度变化，表现了百舟竞归的热烈情景。在高潮突然切住后，尾声缓缓流出，最后结束在宫音上，出人意料又耐人寻味。

四、打击类乐器

打击类乐器指敲击本体而发音的乐器，因材质和形状不同而各有不同的音

色。其中，除编钟、云锣、编磬等有固定音高，并能演奏一下旋律外，其余多数无固定音高，主要是节奏性和色彩性乐器。打击类乐器基本可以分为鼓、锣、铙钹、板梆四大类，各类品种名称极多，演奏方法多样，皆有独特的表现性能（图3-4）。

图3-4　打击类乐器

五、拓展与探究

（1）课后搜集打击乐器的合奏或独奏曲，分析它们的代表作品。

（2）根据喜好挑选3首不同类别的民乐曲，说出聆听后的感受（表3-1）。

表3-1　聆听三首民乐曲后的感受

乐器类别	乐曲	时期	感受

第二节 西洋乐器

西洋乐器主要是指 18 世纪以来，欧洲国家已经定型的管弦乐器、打击乐器和键盘乐器（图 3-5）。

图 3-5 西洋乐器

一、木管乐器

1. 木管乐器介绍

木管乐器通常指长笛、双簧管、单簧管、大管等，萨克斯管也属木管乐器类。这些乐器大多用木料制作，就其外形而言，可分为圆柱形和圆锥形两种；就其发音特点而言，可分为无簧、单簧、双簧三类。它们的发音色彩鲜明，音色多样。木管乐器组共同的特点是音色多样、具有相当的灵活性和远距离音程跳跃的准确性。它们在演奏快速的音阶、半音阶、琶音及快速的同音反复方面，是弦乐

器无法比拟的。它们在乐队中可以较好地同其他乐器的声音相融合,其弱点是力度的变化幅度较小。

经典曲目:《圣母颂》——长笛独奏曲

2. 作品简介

《圣母颂》是法国浪漫时期的著名音乐家古诺以巴赫《平均律钢琴曲集》中的第一首《C大调前奏曲与赋格》的前奏曲部分作为伴奏而创作的作品。

3. 欣赏与聆听

感受音乐的情绪和氛围,体会长笛和伴奏的完美结合(图3-6)。

图3-6 《圣母颂》曲谱

4. 作品分析

《圣母颂》长笛独奏曲,开始由钢琴奏出四小节分解和弦前奏,随后,是古诺根据分解和弦在上方配上的曲调,长笛独奏开始,独奏部分前四小节仅用了

"Re""Mi""Fa""Sol"四个音，徐缓的曲调带有沉思和祈祷的意境，似在轻声呼唤圣母的名字。从第五小节开始，曲调里五次运用八度音的大跳，多次运用模进手法，加上力度的变化，给乐曲造成感情上的波澜。

《圣母颂》作品始终充满着一种高雅圣洁的氛围，使我们如同置身于中世纪古朴而肃穆的教堂之中；而《C大调前奏曲与赋格》的前奏曲部分则精美绝伦，集纯洁、宁静、明朗于一身，满怀美好的期盼，以这样一首乐曲作为《圣母颂》的伴奏，确实是恰如其分。最难得的是，古诺竟将它与自己歌曲的旋律结合得天衣无缝，浑然一体，可谓巧夺天工。

5. 乐器小课堂

（1）长笛：西方木管乐器中的高音乐器之一。其音色清澈优美，发音灵活轻快，人们常把它比作乐队中的"花腔女高音"。长笛既可以吹奏明朗欢快的旋律，又可以吹奏悲怆伤感的曲调，表现力十分丰富。长笛的中、高音区明朗，低音区婉约，演奏技巧华丽多样，在交响乐队中常担任主要旋律演奏。长笛比其他木管乐器有更大的灵活性。长笛包括短笛、中音长笛、低音长笛等（图3-7）。

图3-7 长笛

（2）双簧管：发音准确，其音色柔和清幽，音质温和而忧郁，富于田园风味。音响穿透力强，善于表达连绵抒情的音调，虽然发音稍有迟钝，但性能极佳，表现力也很丰富，是管弦乐队和军乐队中的重要乐器（图3-8）。

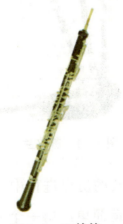

图3-8 双簧管

（3）单簧管：又名黑管，单簧管是管弦乐队、军乐队、爵士乐队及轻音乐队的重要乐器（图3-9）。

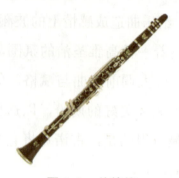

图3-9 单簧管

（4）大管：又称巴松，在木管乐器中，体积最大，声音低沉。其音色幽默、诙谐，断奏、连奏都有较好的效果。它的跳奏很美，若与大提琴拨奏配合，可使跳奏产生很好的效果（图3-10）。

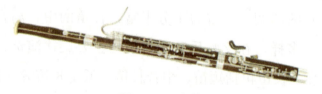

图3-10 大管

（5）知识窗——苏格兰风笛（图3-11）。

图3-11 苏格兰风笛

风笛起源于古罗马。在漫长的历史进程中，风笛已成为苏格兰人民音乐生活中重要的组成部分。风笛构造简单，由一个风袋和几根从袋子中伸出的穗木

管，通过风袋的压缩产生气流而发音。其特点是可以持续、不间断地发音。苏格兰风笛的发音粗犷有力、音色嘹亮。采用各种装饰音，适于表现英雄气概。它的音乐最初主要应用于部落间的军事等行为，现广泛用于婚丧、喜庆等节日活动。

6. 自我提升

（1）辨认乐器（表3-2），填写乐器名称。

表3-2 辨认乐器

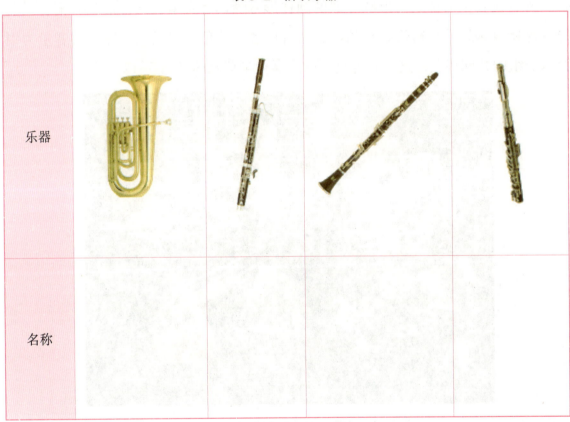

乐器				
名称				

（2）课外聆听。

◆ 短笛《牧童短笛》

◆ 双簧管《天山牧歌》

◆ 英国管《念故乡》

◆ 长笛《卡门间奏曲》

二、铜管乐器

管弦乐队中的铜管乐器通常指圆号、小号、长号和大号等。这些乐器均由金属材料制成。每种铜管乐器上都有个杯形或漏斗形号嘴,吹奏者的唇部振动号嘴传至管体而发声。

铜管乐器的发音方式与木管乐器不同,不是通过缩短管内的空气柱来改变音高,而是依靠演奏者唇部的气压变化与乐器本身接通"附加管"的方法来改变音高。所有铜管乐器都装有形状相似的圆柱形号嘴,管身呈长圆锥形状。铜管乐器的音色特点是雄壮、辉煌、热烈,虽然音质各具特色,但洪大、宽广的音量为铜管乐器组的共同特点,这是其他类别的乐器望尘莫及的(图3-12)。

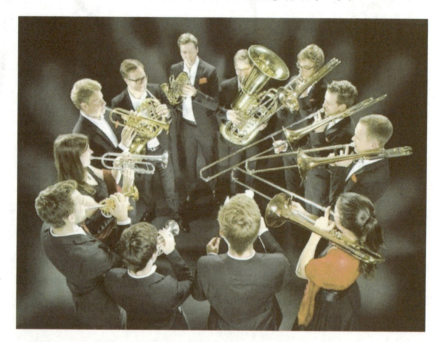

图3-12 铜管乐器

经典曲目:《那不勒斯舞曲》——小号独奏曲

1. 作品简介

《那不勒斯舞曲》是俄罗斯作曲家柴可夫斯基的舞剧《天鹅湖》第三幕中一首具有意大利风格的舞剧音乐,以小号为主奏乐器(图3-13)。

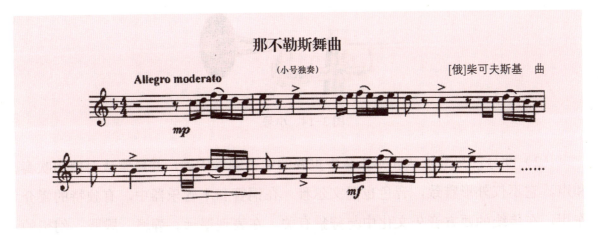

图 3-13　《那不勒斯舞曲》曲谱

2. 欣赏与聆听

感受音乐的情绪和分辨乐器的音色，声音有些朦胧感，声音浑厚低沉。

3. 作品分析

第一部分，由3个各不相同的乐段组成。在乐队全奏4小节热烈的引子后，出现了由小号以小快板速度独奏的活泼而热烈的第一乐段。第二乐段的节奏及音调与第一乐段相近，但起始句以附点节奏代替连续的十六分音符显得从容不迫。第三乐段速度由慢而快，热烈奔放，小号在这里充分发挥其演奏效果。第二部分，乐队以全奏形式演奏意大利塔兰泰拉舞曲作为尾声把全曲推向高潮。

4. 乐器小课堂

（1）小号：西方铜管乐器中的高音乐器，也是管弦乐队、管乐队、轻音乐队和爵士乐队中的常用乐器。小号的音域宽广，音色明亮而尖锐。小号既可吹奏出嘹亮的号角声，又可吹奏出优美的歌唱性旋律。加有弱音器的小号，音色沙哑刺耳，利用其来表现遥远的、隐约可闻的号角声，有比较理想的效果（图3-14）。

图 3-14　小号

（2）圆号：交响乐队和军乐队中重要的中音铜管乐器，并经常成对使用吹奏和声。它不仅外形雅致，音色也温文尔雅。在铜管和木管乐器中，有独特的媒介作用。在传统的西方音乐文化中与狩猎有关，在表现遥远、静谧、朦胧、幻想的意境方面效果尤佳（图 3-15）。

图 3-15　圆号

（3）长号：又称拉管、伸缩号。长号从高音到倍低音有 6 种，普遍用于现代交响乐队和军乐队中。长号的音质与它的外形很相像，轩昂、辉煌、庄严、饱满、有威力。演奏时又很温柔委婉。它的 U 形拉管推拉时能奏出半音阶和独特的滑音，其音色鲜明，在乐队中很少被同化（图 3-16）。

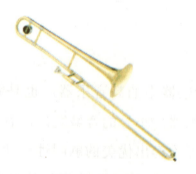

图 3-16　长号

（4）大号：又称倍低音号，是铜管乐器中的低音乐器，号嘴大而发音管粗。大号的发音管粗而长，发音比其他乐器稍迟钝。因此，在乐队演奏中，大号应适

时提前发音，以便与其他乐器发音时一致（图3-17）。

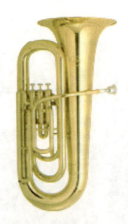

图3-17 大号

小号、圆号、长号和大号都是用闪烁着耀眼光芒的铜管盘成各种形状。所有的铜管乐器都装有号嘴，因此也叫号嘴乐器。一般来说，铜管乐器的发音雄壮而有力，音质大体一致，其音响的强大是其他任何乐器所不能比拟的，在音乐的高潮部分，它们的作用极其重要。

5. 自我提升

（1）听辨各种乐器的音色。

A._____ B._____ C._____ D._____

（2）根据你熟悉的铜管乐器，说说它擅长表现怎样的音乐。

三、拉弦乐器

在管弦乐器中，拉弦乐器是一个大家族。中世纪时，曾有各种各样的拉弦乐器，提琴是其中重要的一种。就提琴而言，早期仅有三根弦，后来改为四根弦。提琴的形状大小不一，根据音色分为高音提琴、中音提琴、低音提琴3类，提琴类乐器由此发展而来并最先用于重奏。17世纪初，歌剧需要乐队伴奏，提琴类乐器以其音色明亮、声音穿透力强而被采用。从此以后，它们在演奏技术上获得空前发展，但在乐器结构和形状上基本保持原样。由于它们在制作材料、乐器构造上基本相同，所以它们是乐队中音色最纯净的乐器组，且在演奏方法上也有许多共性。拉弦

乐器因丰富的表现力而成为管弦乐队中极为重要的乐器（图3-18）。

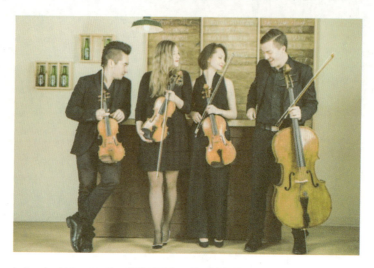

图3-18　拉弦乐器

经典曲目：《流浪者之歌》——小提琴独奏曲

1. 作品简介

《流浪者之歌》又名《吉普赛之歌》，是小提琴独奏曲中的名作之一。乐曲表现了吉普赛人在苦难中仍保持乐观、豪放的民族性格。该曲技巧艰涩深奥，旋律华丽飘逸，令人荡气回肠（图3-19）。

图3-19　《流浪者之歌》曲谱

2. 欣赏与聆听

感受音乐的情绪和分辨乐器的音色。荡气回肠的伤感色彩与艰涩深奥的小提琴技巧所交织出来的绚烂效果，任何人听后都会心荡神驰。

3. 作品分析

全曲共分为 4 个部分：

第一部分，中板，C 小调，4/4 拍子。由强而有力的管弦乐齐奏作为开始，然后主奏小提琴奏出充满忧伤的旋律。这一部分很短，是全曲的引子。

第二部分，缓板，由小提琴奏出新的旋律，是一种美丽的忧郁，以变奏和反复做技巧性极强的发展，轻巧的泛音和华丽的左手拨弦显示出这一主题的丰富内涵。在这部分，管弦乐并不太明显，始终以小提琴的轻柔旋律为主题。

第三部分，稍为缓慢的缓板，2/4 拍子。小提琴装上弱音器，"极有表情地"奏出充满感伤情调的旋律，悲伤的情绪达到极点。这一旋律广为人知。

第四部分，2/4 拍子，急变为极快的快板，有与第二、第三部分形成明显对比的豪迈性，反映出吉普赛民族性格能歌善舞的一面。以管弦乐的强奏作为先导，小提琴演奏出十分欢快的旋律，右手的快速拨奏与高音区的滑奏无比欢愉；这一旋律告一段落后又用小提琴的拨奏开始新的旋律，接着是由十六分音符的断奏所构成的像游丝般的旋律，充满舞蹈气氛；然后以更具技巧性的拨奏再现第四部分的最初部分，逐渐朝气蓬勃地走向高潮，最后像闪电般结束乐曲。

4. 乐器小课堂

（1）小提琴：发音优美柔韧，音域宽广，力度变化大，具有丰富的表现力，是管弦乐队中弦乐组的高音声部乐器，经常担任各种风格与各种特性的旋律演奏，同样也担任各种形式与各种技巧的伴奏（图 3-20）。

图 3-20　小提琴

（2）中提琴：相比小提琴形制大三四厘米，发音不如小提琴灵敏，音色含蓄沉稳，多用于乐队的中声部，有时也用来演奏小提琴的同度或低八度（图 3-21）。五弦中提琴（图 3-22）。在巴洛克时期，小提琴演奏家帕格尼尼创作了很多炫技性的提琴音乐作品，其中一些作品用四弦提琴难以表现。为了诠释这些作品，提琴制作家与演奏家共同发明创造了五弦中提琴，即比普通中提琴多了一条 E 弦。

我国小提琴演奏家、教育家、作曲家李自立教授专为此琴创作了《五弦中提琴第一协奏曲〈和〉》。

图 3-21　中提琴

图 3-22　五弦中提琴

（3）大提琴：发音深沉、润厚。在小乐队中，大提琴的主要作用是加强低音。在当今交响乐队中，大提琴成为乐队中较为活跃的成员，是演奏旋律和复调音乐的主力（图 3-23）。

图 3-23　大提琴

（4）低音提琴：发音持重，在乐队中，低音提琴经常与大提琴相隔八度演奏低音声部，有时可以独立演奏低音声部（图 3-24）。

图 3-24　低音提琴

5. 自我提升

（1）聆听《天鹅》。《天鹅》是法国作曲家圣-桑于1886年创作的《动物狂欢节》中的第十三曲大提琴，以其优美深沉的抒情形式，在波浪般的琶音中，衬托出天鹅端庄典雅的高贵品质和优美形态（图 3-25）。

感受大提琴音色低沉醇厚、安静柔和，擅长表达深邃复杂的情感，想一想它是管弦乐队中什么声部的乐器，其特点是怎样的。

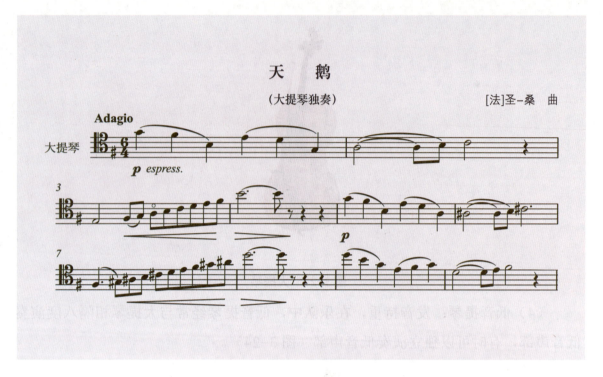

图 3-25 《天鹅》曲谱

四、键盘乐器

键盘乐器是有排列如钢琴键盘的琴键的乐器总称。这些乐器上，每个琴键都有固定的音高，因此皆可用以演奏任何符合其音域范围内的乐曲。琴键下常有共鸣管或其他可供共鸣的装置。演奏家在使用键盘乐器时不是直接打击乐器的弦来产生震荡，而是敲击琴键通过乐器内的机械机构或电子组件来产生音响。相对于其他乐器家族，键盘乐器有着不可比拟的优势：宽广的音域，可同时发出多个乐音的能力。正因如此，键盘乐器即使是作为独奏乐器，也具有丰富的和声效果和管弦乐的色彩。因此，从古至今，键盘乐器备受作曲家们和音乐爱好者们的关注和喜爱（图 3-26）。

图 3-26 键盘乐器

经典曲目:《降 b 小调夜曲》——钢琴独奏曲

1. 作品简介

《降 b 小调夜曲》的旋律优美抒情,富有歌唱性,伴奏声部多采用分解和弦,意境沉静而深邃。肖邦用富于想象的和声与别具一格的旋律加以创新,推动了夜曲的发展(图 3-27)。

图 3-27 《降 b 小调夜曲》曲谱

2. 欣赏与聆听

感受音乐的情绪和分辨乐器的音色。其旋律非常优美,情绪极为丰富。

3. 作品分析

乐曲 6/4 拍，三段形式。第一段旋律充满柔和而朦胧的魅力，节奏处理十分自由；乐曲的中段由八度音奏出降 D 大调的旋律，这是非常甜蜜的旋律，此曲之所以能使人迷醉，也因这一部分。

夜曲这种体裁在传统上主要用于表现深夜的宁静，旋律通常如梦一般清幽、柔美。肖邦的夜曲并不只是单纯地继承了传统夜曲的表现风格，而是使夜曲的形式趋向自由，内容也多样化，变得更加热情、完美。

4. 乐器小课堂

（1）钢琴：西洋古典音乐中的一种键盘乐器，有"乐器之王"的美称。由 88 个琴键（52 个白键、36 个黑键）和金属弦音板组成。意大利人巴托罗密欧·克里斯多佛在 1709 年发明了钢琴。钢琴音域很宽，几乎囊括了乐音体系中的全部乐音，是除管风琴以外音域最广的乐器。钢琴普遍用于独奏、重奏、伴奏等演出（图 3-28）。

图 3-28　钢琴

（2）管风琴：属于气鸣式键盘乐器，流传于欧洲的历史悠久的大型键盘乐器，

距今已有 2200 余年的历史。管风琴是风琴的一种，不同的是一般的脚踏风琴是通过脚踏鼓风装置吹动簧片使簧片振动来发音，而管风琴是靠铜制或木制音管来发音。管风琴音量洪大，气势雄伟，音色优美、庄重，并能模仿管弦乐器的效果，演奏丰富的和声（图 3-29）。

图 3-29　管风琴

（3）手风琴：是一种既能够独奏，又能伴奏的键盘乐器，不仅能够演奏单声部的优美旋律，还可以演奏多声部的乐曲，更可以如钢琴一样双手演奏丰富的和声。手风琴声音洪大，音色变化丰富，手指与风箱巧妙结合，能够演奏出多种不同风格的乐曲，这是许多乐器无法比拟的。除独立演奏外，也可参加重奏、合奏，可以说一架手风琴就是一个小型乐队（图 3-30）。

（4）双排键电子管风琴：因演奏方式与管风琴相似而得名，具有近千种音色，音质接近真实乐器。并且可以根据乐曲的需要编辑音色，如声音的强弱、弦乐揉弦的快慢及幅度。每一排键盘可以叠加若干个不同音色，可演奏出一个乐队的效果，气势恢宏。中国著名器乐演唱组合玖月奇迹的出现，让双排键电子管风琴走进了大众的视野（图 3-31）。

图 3-30　手风琴

图 3-31　双排键电子管风琴

（5）古钢琴：钢琴的前身，由 16 世纪佛罗伦萨的乐器师发明，古钢琴与钢琴的发音都是通过金属丝弦的振动产生的。但不同的是钢琴是用锤子敲击一股金属丝弦（一股由三根金属丝弦组成）而发音。古钢琴则是通过羽毛管制作的拨子拨动一根金属丝弦而发音，因此又称作"羽管键琴""拨弦古钢琴"。古钢琴的音色较为纤细，而钢琴的音色则浑厚一些。在巴洛克时期，古钢琴是大小仅次于管风琴的键盘乐器，也称为"大键琴"。18 世纪后期，因其音色古板、表现力较弱，且最重要的是古钢琴很难像钢琴那样随心所欲地弹出对比鲜明的强弱音，而逐渐被钢琴取代（图 3-32）。

图 3-32　古钢琴

五、自我提升

（1）请说出西洋乐器的分类及代表性乐器。

（2）能根据常见西洋乐器音色的特点，说出该乐器属于西洋乐器中的哪个大分类。

（3）了解色彩性乐器及其在乐队中的作用。

第三节 璀璨乐曲

一、西洋管弦乐队

西洋管弦乐队是20世纪初由欧洲传入我国的大型乐队形式。西洋管弦乐器由木管、铜管、打击、键盘、弦乐等乐器组构成，具有音域宽广、音色丰富、表现力强等特点。根据各组乐器的不同配置，以木管组的乐器数量为依据，西洋管弦乐队可分为四管编制、三管编制等大中型乐队，以及单管编制的小型乐队。人数从20人到120人不等（图3-33）。

图3-33 西洋管弦乐队

经典曲目《青少年管弦乐队指南》——西洋管弦乐曲

1. 作品简介

《青少年管弦乐队指南》的副标题为"以珀塞尔的主题写作的变奏曲与赋格"，是英国作曲家布里顿应英国教育部之托，于1945年为影片《管弦乐队的乐

器》所创作的配乐（图 3-34）。

图 3-34　《青少年管弦乐队指南》曲谱

2．欣赏与聆听

提示：欣赏管弦乐队演奏，分辨各种乐器的音色。

3．作品分析

《青少年管弦乐队指南》乐曲共分 3 个部分。

第一部分是"珀塞尔主题"，先由乐队合奏，接着按照木管乐器、铜管乐器、弦乐器、打击乐器的顺序分别演奏，最后再由乐队合奏。

第二部分是"珀塞尔主题变奏"，由 13 个小变奏加上打击乐器的段落组成。

第三部分是"赋格曲"，由短笛开始，再逐渐加入各种乐器，交相辉映，营造出宏伟壮丽的音乐氛围。

4．名人堂

布里顿（Benjamin Britten，1913—1976），英国作曲家、指挥家（图 3-35）。他的创作注重本民族的传统，又对同时代各种音乐风格进行了吸收和运用。他的代表作有《战争安魂曲》《春天交响曲》等，他还根据我国古代诗词创作了《中国歌集》。

图 3-35　布里顿

5．乐队小课堂

（1）乐队的位置排列。

西洋管弦乐队的排列比较灵活，一般只需保证比例即可。弦乐组是整个乐队的基础，因此必须保证弦乐组的数量，因为只有一定数量的弦乐组，才能与音量相对较大的管乐组相抗衡（图 3-36）。

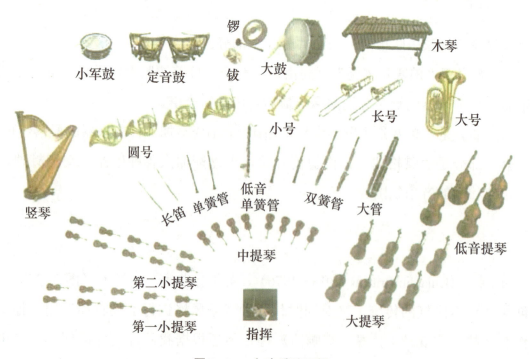

图 3-36　交响乐队配置

（2）西洋管弦乐队（亦称交响乐队）编制。

西洋管弦乐队是由木管组、铜管组、打击乐组及弦乐组等乐器所组成的乐队。乐队中常见的乐器为：木管组——长笛、双簧管、单簧管、大管；铜管组——圆号、小号、长号、大号；打击乐组——定音鼓、小军鼓、钹、三角铁、铃鼓等；弦乐组——小提琴、中提琴、大提琴、低音提琴。

西洋管弦乐队的编制是以木管组和铜管组各乐器的数量来确定的，有单管乐队、双管乐队和三管乐队等编制。最常见的是双管编制乐队，其木管配置为：长笛、双簧管、单簧管、大管各2支，故称为双管编制。

如果按照乐器音区的特点，由高至低，可将其分为五组：

高音：短笛、长笛和第一小提琴；

次高音：双簧管、第二小提琴和小号；

中音：单簧管、中提琴和圆号；

低音：大管、大提琴和长号；

倍低音：低音提琴和大号；

如果按照乐器类别，可将其分为四组：

木管组：短笛、长笛、双簧管、单簧管、大管；

铜管组：圆号、小号、长号、大号；

打击乐组：定音鼓、小军鼓、钹、三角铁、铃鼓等；

弦乐组：第一小提琴、第二小提琴、中提琴、大提琴、低音提琴。

二、奏鸣曲、奏鸣曲式与交响曲

奏鸣曲是一种由3个或4个相互对比的乐章组成的器乐套曲。其典型结构为：第一乐章，快速，奏鸣曲式；第二乐章，慢速，三部曲式、变奏曲式或简单的奏鸣曲式；第三乐章，小步舞曲或谐谑曲，三部曲式；第四乐章，快速或急速，奏鸣曲式、回旋曲式或奏鸣回旋曲式。

奏鸣曲式是乐曲的结构形式之一，是欧洲18世纪下半叶以来，各种大型器乐体裁中最常见、最重要的一种曲式。大多数交响曲的第一乐章都运用奏鸣曲式写成。

奏鸣曲式总是用快板写的,所以奏鸣曲式乐章常被称为快板乐章。关于奏鸣曲式的三大部分是呈示部、展开部、再现部,可以这样理解:呈示部好像提出矛盾的、可争论的问题;展开部是进行讨论甚至矛盾间互相斗争;再现部则统一认识,做初步的结论;尾声是总结。奏鸣曲式的这种"对比—发展—统一"的结构布局,适合用来表现复杂的、戏剧性的内容,因此奏鸣曲式常用在奏鸣曲、交响曲、协奏曲、管弦乐序曲与交响诗中。

交响曲是按照奏鸣曲式原则创作的一种管弦乐套曲。交响曲具有结构宏大、内容深刻而富于戏剧性、写法复杂而音色对比鲜明等特点(图3-37)。

图 3-37　交响曲

经典曲目:《第九"合唱"交响曲》——交响曲

1. 作品简介

《第九"合唱"交响曲》是德国作曲家路德维希·凡·贝多芬1819—1824年创作的一部大型四乐章交响曲。因其第四乐章加入了大型合唱,故后人称之为"合唱交响曲"。

合唱部分是以德国著名诗人约翰·克里斯托弗·弗里德里希·冯·席勒的《欢乐颂》为歌词而谱曲的,后来成为该作品中最为著名的主题。这部交响曲被公认为贝多芬在交响乐领域的最高成就,是其音乐创作生涯的最高峰。

复杂的时代环境、个人的痛苦经历铸造了贝多芬独特的音乐性格:充满矛盾、激烈冲突的戏剧性和勇往直前、热情澎湃的英雄性。"自由和进步"是贝多芬终生追求的艺术与人生目标。可以说,象征着力量、意志、壮美、崇高精神的贝多芬音乐至今仍震撼人心。

2. 欣赏与聆听

提示:聆听独特的交响曲,感受情绪变化。

3. 作品分析

作品共分四个乐章。

第一乐章,庄严的快板,d小调,2/4拍子,奏鸣曲式。第一主题严峻有力,表现了艰苦斗争的形象,充满了巨大的震撼力和悲壮的色彩。这一主题最开始在低沉压抑的气氛下由弦乐部分奏出,而后逐渐加强,直至整个乐队奏出威严有力、排山倒海式的主题。

第二乐章,极活泼的快板,d小调,3/4拍子,庞大的谐谑曲式。贝多芬打破了古典交响乐中第二乐章为慢板的传统。这一乐章的主题明朗振奋,充满了前进的动力,具有奥地利民间舞曲的特征,但其中还带有不安的情绪。

第三乐章,如歌的柔板,降b大调,4/4拍,不规则的变奏曲式。两个主题,其中第一主题充满了静观的沉思,具有强烈的抒情性和哲理性。

第四乐章,急板,D大调,4/4拍。在主题"欢乐颂"开始之前,音乐经历了长时间的器乐部分演奏的痛苦,并含有对前3个乐章的回忆。整个乐章的核心是合唱的"欢乐颂"主题,这是一首庞大的变奏曲,充满了庄严的宗教色彩,气势恢宏,是人声与交响乐队合作的典范之作。通过对这个主题的多次变奏,乐曲最后达到整个交响曲的高潮,也达到了贝多芬音乐创作的最高峰。乐章的重唱和独唱部分,还充分发挥了4位演唱者各个音区的特色(图3-38)。

图 3-38 《第九交响曲第四乐章》曲谱选段

4. 名人堂

路德维希·凡·贝多芬（Ludwig van Beethoven），出生于神圣罗马帝国－科隆选侯国的波恩，维也纳古典乐派代表人物之一，欧洲古典主义时期作曲家（图 3-39）。

图 3-39 路德维希·凡·贝多芬

贝多芬在父亲严厉苛刻的教育下度过了童年，造就了他倔强、敏感激动的性格。22 岁开始终生定居维也纳，创作于 1803 年—1804 年的《第三交响曲》标志着其创作进入成熟阶段。此后 20 余年间，他数量众多的音乐作品通过强烈的艺术感染力和宏伟气魄，将古典主义音乐推向高峰，并预示了 19 世纪浪漫主义音乐的到来。1827 年 3 月 26 日，贝多芬于维也纳逝世，享年 57 岁。

贝多芬一生创作题材广泛，重要作品包括9部交响曲、1部歌剧、32首钢琴奏鸣曲、5首钢琴协奏曲、多首管弦乐序曲及小提琴、大提琴奏鸣曲等。因其对古典音乐的重大贡献，对奏鸣曲式和交响曲套曲结构的发展和创新，而被后世尊称为"乐圣""交响乐之王"。

他的代表作有《英雄》《命运》《田园》《合唱》《爱格蒙特》《莱奥诺拉》《月光》《春天》等。

他集古典音乐之大成，同时开辟了浪漫时期音乐的道路，对世界音乐发展有着举足轻重的作用。

三、拓展与探究

（1）请同学们通过互联网和相关媒体，收集关于交响曲、协奏曲、组曲、交响诗的资料，并说出它们的异同之处。

（2）除《第九"合唱"交响曲》以外，你还知道贝多芬创作的哪些交响曲？搜集其他交响曲的曲目在课堂上与同学们进行交流。

第四单元 传 统 篇

　　人籁、地籁、天籁是音乐之本，民族乐种、文人音乐、宫廷音乐、宗庙祭祀音乐构成了浩瀚的传统星空。民族音乐根植于悠久的传统文化土壤之中，成了最有生命力的文化认同内容。从京剧、越剧、黄梅戏到地方特色音乐，加之曼妙民舞，艺术家们通过节奏的轻重缓急、旋律的高低，让音乐能够达到恰到好处的中和之美，诠释民族文化精神。

第一节 传统戏曲

戏曲是中国特有的一种传统艺术形式，通过长期的演变综合了文学、表演、音乐、美术等多种艺术，共同来表现戏剧主题思想、戏剧矛盾冲突及塑造各种人物形象。戏曲是一门综合艺术；以高度概括、夸张、精美的艺术手段，并用写意为主、写实为辅、载歌载舞的表演形式，生动形象、爱憎分明地展现故事情节，刻画人物性格。戏曲艺术集中地体现了中国的人文精神和艺术特征，深层地揭示出人们心理活动、生活方式和情操理想。中国剧种繁多有趣，表演形式载歌载舞，有说有唱，有文有武，集"唱、做、念、打"于一体，在世界戏剧史上独树一帜。

一、京剧

京剧又称平剧、京戏，是中国影响最大的戏曲剧种，分布地以北京为中心，遍及全国各地，京剧流播全国，影响甚广，有"国剧"之称。

京剧形成于清代光绪年间，四大徽班陆续进入北京，与来自湖北的汉调艺人合作，同时接受了昆曲、秦腔的部分剧目、曲调和表演方法，又吸收了一些地方民间曲调，通过不断的交流、融合，最终形成京剧。京剧在文学、表演、音乐、舞台美术等各个方面都有一套规范化的艺术表现形式。京剧的唱腔属板式变化体，以二黄、西皮为主要声腔。京剧伴奏分为文场和武场两大类，文场以胡琴为主，武场以鼓板为主。京剧的角色分为"生、旦、净、丑、杂、武、流"等行当，各行当都有一套表演程式，"唱、做、念、打"的技艺各具特色。京剧是中华民族传统文化的重要表现形式，其中多种艺术元素被用作中国传统文化的象征符号。

（一）传统剧目

经典曲目：《海岛冰轮初转腾》——京剧《贵妃醉酒》选段（图4-1）

图4-1　京剧《贵妃醉酒》选段

1. 作品简介

该唱段描写杨贵妃赴宴百花亭，却因唐明皇失约一时惆怅，独自饮酒沉醉、黯然而归的场景。

2. 欣赏与哼唱

提示：听音乐唱段，欣赏梅兰芳的表演。

［四平调］

海岛冰轮初转腾，

见玉兔（哇），玉兔又早东升。

那冰轮离海岛，乾坤分外明，

皓月当空，恰便似（呃）嫦娥离月宫，

奴似嫦娥离月宫，好一似嫦娥下九重，
……

3. 作品分析

此唱段声腔为"四平调"。梅兰芳委婉的唱腔、精致的表演，把杨贵妃优越的后宫生活和忧愁哀怨的心情表现得淋漓尽致。

4. 京剧小知识

四平调是在豫东花鼓的基础上演变而成，后来经过挖掘整理，逐渐完善并形成了其特有的唱腔及表演风格。四平调又称平板二黄，曲式自由，表达感情深厚，是京剧声腔的重要组成部分，节奏眼起板落，调式以宫调式为主。

5. 名人堂

梅兰芳（1894—1961），京剧表演艺术家。以嗓音圆润、唱腔柔婉、身段优美、表演细致著称，发展和提高了京剧旦角的演唱和表演艺术，是"四大名旦"之首，形成一个具有独特风格的艺术流派，世称"梅派"（图4-2）。其代表作有《贵妃醉酒》《天女散花》《宇宙锋》《打渔杀家》等，并先后培养学生100多人。

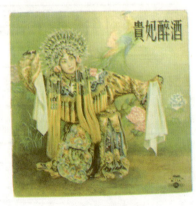

图4-2 梅兰芳

（二）现代京剧

经典曲目：欣赏《迎来春色换人间》——京剧《智取威虎山》杨子荣唱段

1. 作品简介

《智取威虎山》是京剧现代戏。讲述了1946年中国人民解放军在东北战场上取得辉煌的胜利后，国民党收编的土匪匪帮座山雕逃回"老窝"威虎山，负隅顽抗，解放军侦察排长杨子荣扮装土匪打入威虎山的故事。这段音乐是前奏曲，形象鲜明地描绘了杨子荣策马奔驰在茫茫林海雪原的情景（图4-3）。

图 4-3　京剧《智取威虎山》杨子荣唱段

2. 欣赏与哼唱

欣赏唱段，感受人物形象。

3. 作品分析

这首唱段中由"二黄"转"西皮",是少有的表现形式,戏剧效果明显。导板使用"二黄"唱腔,宽广悠扬,展现出一幅气冲霄汉的宏伟图景。其中圆号两次吹奏的悠扬旋律,是"导板"唱腔的变奏,显现出一往无前的威武形象。通过快速的间奏,转为"西皮快板",紧凑昂扬,体现了杨子荣"捣匪巢定叫它地覆天翻"的决心。

4. 京剧小知识

(1) 京剧唱腔。京剧唱腔属板式变化体,由唱腔、打击乐、曲牌3个部分组成。唱腔以板腔体的"西皮""二黄"为主:"西皮"是一种比较明快、活泼的曲调,长于抒情、叙事、说理、状物;"二黄"是一种较舒缓、深沉的曲调,适合表现忧郁、哀伤的情绪。京剧唱腔多用于悲剧型的剧情中。

(2) 现代京剧。广义地说,五四运动之后直至今天的所有反映现实生活的京剧都可视为现代京剧,如梅兰芳的《邓霞姑》《抗金兵》、程砚秋的《青霜剑》等。狭义地说,中华人民共和国成立之后,在"双百"方针指导下,通过戏曲改革运用历史唯物主义观点创作的反映社会现实生活的新京剧就是现代京剧,如《海瑞罢官》《红灯记》《沙家浜》《智取威虎山》(图4-4)等。

图 4-4 现代京剧《智取威虎山》

（三）自我提升

（1）你知道哪些京剧脸谱？它们分别代表了什么形象？请分享给同学们。

（2）你还知道哪些著名的京剧片段？请找出视频、音频和同学们分享。

二、越剧、黄梅戏

（一）越剧

经典曲目：《我合不拢笑口将喜讯接》——越剧《红楼梦·金玉良缘》贾宝玉唱段

1. 越剧介绍

越剧是中国第二大剧种，有"第二国剧"之称，又被称为"流传最广的地方剧种"，为中国五大戏曲剧种之一。越剧发源于绍兴嵊州，先后在杭州和上海发展壮大，流行于全国，流传于世界，发展中汲取了昆曲、话剧、绍剧等特色剧种之精粹，经历了由男子越剧到女子越剧的历史性演变。

越剧长于抒情，以唱为主，声音优美动听，表演真切动人，唯美典雅，极具江南灵秀之气；多以"才子佳人"题材为主，艺术流派纷呈，公认的就有十三大流派之多。主要流行于浙江、上海、江苏、福建、江西、安徽等广大南方地区，以及北京、天津等大部分北方地区，鼎盛时期除西藏、广东、广西等少数省、自治区外，均有专业剧团存在。

2. 作品简介

《红楼梦·金玉良缘》由徐进编剧、顾振遐等编曲，徐玉兰饰贾宝玉。讲述了贾宝玉在贾母、王熙凤以及王夫人等的安排哄骗下和薛宝钗拜堂成婚，并不知情的贾宝玉将新娘误认为林黛玉，在未揭新娘盖头前，充满发自内心的喜悦，唱出了《金玉良缘》选段。唱词字里行间都体现出贾宝玉对与林黛玉婚后美妙生活

的展望与构想（图 4-5）。（此段出自红楼梦后四十回，为高鹗续写）

图 4-5 《红楼梦·金玉良缘》剧照

3. 欣赏与哼唱

提示：欣赏唱段，从音乐中感受贾宝玉喜悦的心情。

唱词：

林妹妹，今天是从古到今，天上人间，

是第一件称心满意的事啊，

我合不拢笑口将喜讯接，

数遍了指头把佳期待。

总算是东园桃树西园柳，

今日移向一处栽。

此生得娶林妹妹，心如灯花并蕊开。

往日病愁一笔勾，今后乐事无限美。

从今后与你，

春日早起摘花戴，寒夜挑灯把谜猜。

添香并立观书画，步月随影踏苍苔。

从今后俏语娇音满室闻，

如刀断水分不开。

这真是银河虽阔总有渡啊，

牛郎织女七夕会（图 4-6）。

图 4-6　《红楼梦·金玉良缘》剧照

4. 作品分析

徐派《金玉良缘》的风格：高亢嘹亮、百转千回，淋漓尽致地表现出贾宝玉当时兴奋难抑的心情。本唱段以细腻抒情见长的"尺调腔"为主体，吸收了"四工腔"的有关旋律。全唱段分为 3 节：第一节起腔，音区宽广，节奏长短交替，生动活泼，大起大落，既表达了强烈的兴奋情绪，又表现了浸透心房的喜悦和幸福感；第二节采用了切分节奏及高音旋律，舒展跳跃，其中运用"四工腔"旋律，活泼爽朗；第三节抒发了宝玉对未来幸福生活的甜蜜向往。

5. 名人堂

徐玉兰（1921—2017），杰出的越剧表演艺术家，国家级非物质文化遗产项目"越剧"代表性传承人，获第 27 届上海白玉兰戏剧表演艺术奖终身成就奖。代表作有《北地王》《西厢记》《春香传》《红楼梦》《追鱼》《西园记》等。

（二）黄梅戏

经典曲目：《谁料皇榜中状元》——选自《女驸马》唱段

1. 黄梅戏介绍

黄梅戏，原名黄梅调、采茶戏等，起源于湖北黄梅，发展壮大于安徽安庆。黄梅戏与京剧、越剧、评剧、豫剧并称"中国五大戏曲剧种"。

黄梅戏是由山歌、秧歌、茶歌、采茶灯、花鼓调等形式组成，先于农村，后入城市，逐步形成发展起来的一个剧种。吸收了汉剧、楚剧、高腔、采茶戏、京剧等众多剧种的因素，逐渐形成了自己的艺术特点。黄梅戏唱腔淳朴流畅，以明快抒情见长，具有丰富的表现力；表演质朴细致，以真实活泼著称。2006 年 5 月 20 日，黄梅戏经国务院批准列入第一批国家级非物质文化遗产名录。

2. 作品简介

《女驸马》为黄梅戏传统剧目。讲述了冯素珍与李兆廷自幼相爱，因李家遭变故，家境败落，继母逼退婚，并陷李入狱。素珍被迫进京应试，中状元，被招驸马，洞房之夜实情相告与公主，公主深明大义，金殿陈情，皇帝赦免欺君之罪，冯李终成眷属（图 4-7）。

图 4-7 《女驸马》

3. 欣赏与哼唱

跟着音乐学唱段（图 4-8）。

图 4-8 《谁料皇榜中状元》曲谱

4. 作品分析

此剧在黄梅戏传统剧《双救主》的基础上改编而成，是著名表演艺术家严凤英的代表作品，流传极广，严凤英饰演的冯素珍深入人心，成了一个不朽的角色，其中一些经典唱段仍然风行全国。

5. 名人堂

严凤英（1930—1968），黄梅戏杰出的表演艺术家，中国黄梅戏的发展缔造者之一，"七仙女"塑造者，中国黄梅戏传承发展重要的开拓者和贡献者。黄梅戏代表作有《打猪草》《游春》《天仙配》《女驸马》《牛郎织女》《夫妻观灯》等。

（三）自我提升

（1）除了越剧与黄梅戏，你还知道哪些地方戏曲？请举例。

（2）学唱一首著名的地方戏曲，和同学们分享。

第二节 本土音乐

一、海的呐喊——椒江搬运号子

清末，江苏海门港正式辟为商埠，于光绪二十七年（1901年）建立最早三安码头，开通椒江至上海、温州等客货航线，并创办各类实业。货商毕集，市场兴旺，成为台州地区最繁荣的港埠，至民国间，遂有"小上海"之称。椒江码头（图4-9），椒江码头工人为了协调劳动节奏而创作了一种指挥号令，即椒江码头的搬运号子。

图4-9　椒江码头

1. 作品简介

歌曲《搬运号子》属椒江码头号子。椒江地处港口，解放初期码头工人集体搬运较重的货物时全靠手工操作，劳动强度很大，为了统一劳动节奏、调节劳动情绪，劳动时都会演唱这首搬运号子。歌曲由李子敏搜集整理，歌曲的音乐语言十分简练，节奏强烈、雄壮有力，全曲没有具体的内容，演唱"哎啰嗬"等衬词，较有特点的是号子由2/4拍和3/8拍构成，后半段节奏紧缩，情绪越发激昂（图4-10）。

搬运号子

1=C 2/4 3/8

（歌谱略）

图 4-10 《搬运号子》歌谱

2. 欣赏与哼唱

学唱椒江搬运号子，感受其音乐特点（图 4-11）。

图 4-11 （椒江实验二小）情景歌舞节目《海的呐喊——椒江渔工号子》

3. 音乐小词库

号子主要分为搬运号子、工程号子、农事号子、船渔号子4种类型，律动性是它的典型节奏形态和主要特点。节奏律动则一般表现为长律（律动单位的长度一般相当于一个乐句）、平律（律动单位的长度一般相当于一个乐节）、短律（一般一拍为一个律动单位）。

4. 自我提升

（1）自选劳动内容，创编劳动号子，以小组为单位表演。

（2）通过学习椒江码头搬运号子，有什么收获？印象最深的是什么？

二、温岭大奏鼓——台州本土舞蹈音乐

大奏鼓是浙江温岭箬山半岛的一种传统渔村庆丰收祭奠舞蹈音乐，用最原始的舞蹈语言诉说着对神灵的崇拜，传达出渔民祈求神灵赐予渔业丰收，庇佑出海平安、祥和的美好夙愿（图4-12）。"大奏鼓"舞的独特之处在于男性表演者女性化的装扮和动作，形成一种粗犷奔放与幽默诙谐的奇妙风格，通常在元宵夜随抬阁一起亮相表演。大奏鼓是我国唯一收入《中国民族民间舞蹈集成》一书的渔村舞蹈音乐。

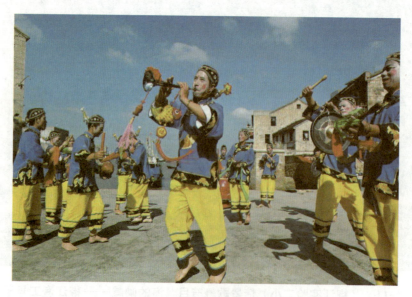

图4-12 温岭石塘大奏鼓

1. 大奏鼓介绍

明代时期大奏鼓由惠安渔民赶海迁居箬山时传入，形成了以海洋文化为主体，集中原、吴越、回族文化为一体的多元文化体系，颇具闽南文化气息。大奏鼓脱胎于泉州一带"跳神"仪式，是傩戏在东南沿海的"变异"。

大奏鼓的前身，是流行于闽南沿海的车鼓弄。"车"，是转动的意思。"弄"，是歌舞的意思。车鼓弄，就是转动大鼓、亦歌亦舞的民俗歌舞。清乾隆年间，部分闽南渔民迁居至温岭石塘的箬山海岛，车鼓弄随之传入。车鼓弄，多在渔业丰收和妈祖诞辰时表演。因为动作夸张，多转动、蹦跳，又叫跳车鼓。又因为也在元宵夜巡游时表演，巡游时的大鼓，多被装扮成张灯结彩的鼓亭。因此，又叫车鼓亭。在车鼓弄中，大鼓是不可或缺的重要道具，也是富有人格的主要"演员"。20世纪七八十年代，改称大奏鼓，更加突出了大鼓的地位。

2. 妆饰特点

大奏鼓舞蹈者画大白脸，两腮涂红晕，嘴唇与鼻子处也涂抹红色的油彩，似"媒婆"，具有掩饰舞者身份和性别的功能，象征着通神、娱神。这种妆容延续了宋代丑行面饰这一特征，但又有区别，主要是地处海边，亚热带气候闷热多雨，湿气较重，最终以画大白脸、两腮涂红晕的妆容替代面具，极具地域特征。

大奏鼓服装为绣着鱼纹装饰的靛蓝宽大对襟短袄和金黄色鱼纹笼裤。舞者的服装充分运用五色，以黄色和蓝色为主基调，服装色彩艳丽，图案内涵丰富。通过穿着鲜艳的服装达到对天、对海的祭拜，从而完成心灵的祈求。那些鱼纹的装饰寄托了渔民们希望大海赐予渔猎丰收的美好愿望。

大奏鼓头饰为黑绒帽条，帽条后翘一只长约70厘米的羊角，蕴含了渔民对动物的尊重和期盼。羊是渔民的保护神，渔民把羊角顶在头上赋予它最高的地位。温岭箬山戴羊角的大奏鼓，除了乞求平安、丰收外，还具有"抗台"保平安的功效，隐喻着对龙王的顶礼膜拜。

3. 表演乐器

大奏鼓的表演乐器主要有大锣、小锣、大钹、小钹、唢呐、木鱼、铜钟（图4-13）。

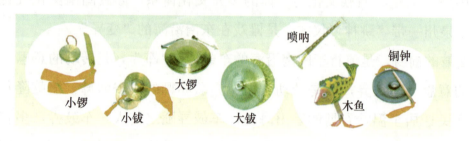

图4-13 大奏鼓表演乐器

4. 表演形式

大奏鼓的表演随鼓点而走，按照鼓的节奏由唢呐来奏出主旋律，调子主要有"喂噔敲""呛高唧"（闽南语）等。

大鼓角色如同整个乐队的指挥，各种吹打乐器皆随鼓声而起。鼓声是整个鼓队的灵魂，轻重缓急颇有讲究。鼓槌落在鼓面上，在发出一个声音的同时，也反馈给鼓手一个力度上的微妙信息，人与鼓之间有一种息息相关的气韵，体会到这点才能做到"人鼓合一"。

5. 舞蹈特点

大奏鼓舞蹈随鼓点节奏左右扭动，以提胯、铲肩、相互嬉戏等方法进行表演。

大奏鼓的鼓声起指挥作用，是整个鼓队灵魂所在，也是大奏鼓这个响亮名称的核心所在。鼓作为民众表达情感和意愿的一种媒介，也有着敬神娱神的精神寄托功能。大奏鼓舞步虽为模仿老太太走的跟跄、孕妇的蹒跚样子，实则是效仿大禹的"禹步"。这种舞蹈常以赤足不断踏踩大地，通过欢快的舞步颤动大地，寓意取得与地神的沟通。大奏鼓赤脚这一细节同样具有祭祀大地希望获得庇佑、提供充足食物的寓意。

6. 音乐小词库

石塘小人节：每年农历七月初七这一日，凡有未满十六岁孩子的家庭，都请

亲邀友，宴请宾客。男孩的家庭购买纸亭，女孩的家庭购买纸轿，祝拜天上七姑，祈求天上神灵保佑孩子健康成长。

石塘扛台阁：每逢元宵节或重大喜庆活动，石塘的扛台阁便热闹了起来。台阁由两张四面桌仰绞而成，式样如同花轿。取剧情镜头，台阁中坐着或立着挑选出来的俊俏童男童女，扮成如《梁祝》《追鱼》《闹海》等特写镜头，有古装的，有现代的，在灯光映照下，煞是好看。

三、金华婺剧

婺剧俗称金华戏，是典型的多声腔剧种，距今已有400年的历史，是中国戏曲大家族中一个流行于地方的古老剧种。婺剧有"徽戏的正宗，京戏的祖宗，南戏的活化石"之誉。婺剧有着悠久的历史、丰富的剧目、独特的演技和优美动听的音乐唱腔。

婺剧包括了高腔、昆腔、乱弹、徽戏、滩簧、时调6种腔调。这种多声腔以及留存的完整性也奠定了它在中国戏曲中的重要地位，风格别致的表演艺术促使婺剧形成了鲜明的特色。婺剧"文戏武唱、文武并重"，以声传情、以形传神的舞台呈现，令人过目难忘。

经典曲目：《白蛇传·断桥》——《白蛇传》剧目

1. 作品简介

《白蛇传》家喻户晓，《白蛇传·断桥》是金华婺剧团排演的婺剧《白蛇传》中的一个篇章。讲述的是白蛇与许仙的传奇爱情故事。婺剧《白蛇传·断桥》，不仅是婺剧代表作，而且是公认各剧种《断桥》中极具特色的一个。1962年，浙江婺剧团改编的婺剧《白蛇传》正式亮相首都舞台后，便引来好评如潮，风靡一时。周恩来总理看后说，婺剧的《白蛇传·断桥》表演风格独特，别具一格，可谓"天下第一桥"（图4-14）。

图4-14 《白蛇传·断桥》

2. 欣赏与感受

婺剧《白蛇传·断桥》人物形象分明，造型艳丽，舞台效果绝佳（图4-15）。

图4-15　《白蛇传·断桥》

婺剧《白蛇传·断桥》中唱段动听，演员运用滩簧腔调演唱。

婺剧《白蛇传·断桥》中有较多的特技绝技，难度较大，令人大开眼界（图4-16）。

3. 作品分析

《白蛇传》是婺剧的传统剧目，新中国成立后由浙江省婺剧团进行改编，主题思想、场次结构都向田汉先生的京剧本靠拢，在表演上又独具特色、自成一派，特别是其中的绝技绝活，"唱死白蛇，做死青蛇，跌死许仙"是对它最形象的概括。剧里小青的脸谱，最早是一张半青半白阴阳脸，青的这面有小蛇，说明是蛇精的化身，白的这面涂有粉色，表示入凡的少

图4-16　《白蛇传·断桥》特技绝技

女，小青的阴阳面就是其中的会意脸。婺剧在表演艺术方面，有夸张、粗犷、强烈、明快的特点。这出戏虽是文戏，但白素贞与小青的"蛇步"和一连串的舞蹈身段，许仙的"吊毛""飞跪""抢背""飞扑虎"等跌扑功夫具有惊人的特技和非凡的武功。

四、丽水畲族山歌

畲族是浙江省人口最多、分布最广的少数民族，畲族文化古老而深厚，畲族民歌朴实而丰富，从民族音乐的角度看，畲族是山歌的海洋。畲族民歌以山歌为主，数量和数目很多，但曲调的音乐风格迥然不同，形成了独特的民族风格和音乐形态。

浙江畲族民歌尽管乐曲风格、旋法特征、结构形式以及歌词衬字大致相同，调式却是十分丰富，包括了我国民族五声调式的所有类别，学界将畲族民歌调式分类，按曲调的主要流传地进行命名：丽水调（商调式）、景宁调（角调式）、文成调（徵调式）、龙泉调（羽调式）以及瑞安调（宫调式）。丽水调是浙江省覆盖最广的一种畲族调式形态，也是浙江畲族民歌的最早形态，成为畲族民歌海洋中一朵特别绚丽的浪花。

1. 作品简介

《日头上山朗来光》这首山歌是通过民间劳动人民哼唱、音乐家采风记谱得来，是畲族山歌景宁式与丽水式的闽浙调对唱歌曲。描述男女民间劳作时的场景，歌唱对美好生活的向往。

2. 欣赏与感受

畲族民歌的基本音调因其大分散、小聚居的住居格局，而呈现出多种不同的分布格局，这首山歌是畲族民歌闽浙调当中的景宁式，省略了闽浙调的调式主音商音，成"do、mi、sol、la"四声音阶角调式，此调还流行于浙南云和、浙西建德等县（图4-17），如《日头上山朗来光》曲（图4-18）。

图 4-17 畲族民歌

① 原谱无调高标记，此谱乃参考《中国民间歌曲集成·浙江卷》云和、丽水何称畲族的一般调高暂设。

图 4-18 《日头上山朗来光》歌谱

五、拓展与探究

你还知道哪些地方音乐？在收集、查阅资料的基础上，将你所知道的地方音乐记录下来（表4-1）。

表4-1 地方音乐

地方音乐名称	所属地区	著名的音乐作品

第五单元 拓展篇

第一节 舞动世界

探索非洲文化，音乐是最佳的途径，鼓则是最重要的窗口。鼓声与人声的结合，遥远而充满感性与旋律，在动感的鼓点中轻轻飘摇，带你感受快乐的非洲之旅，进入旷野非洲地带。

非洲音乐是朴实无华、纯真的音乐之一，其丰富多彩和变化多端的节奏，是世界音乐的宝贵资源。丰富多彩的鼓乐和歌舞呈现出非洲音乐中复杂多变的特点。

一、非洲音乐

（一）经典曲目：《男孩之舞》——非洲音乐

1. 非洲音乐简介

非洲音乐（music of Africa）这一词汇，是一个囊括着多种音乐文化的集合概念，通常是指撒哈拉沙漠以南（黑非洲）源于本土的各种黑人传统音乐，撒哈拉沙漠以北（北非）的音乐，则属于阿拉伯音乐的范畴。

非洲地大物博，民族多元，信仰各异，因此非洲音乐是很复杂的。根据民族音乐学家的分类，非洲音乐可分成五大类别：古埃及、北非三国（摩洛哥、突尼斯、阿尔及利亚）、埃塞俄比亚、撒哈拉以南（东非、西非、中非、南非诸国）、黑人音乐。

2. 音乐特点

（1）非洲音乐的节奏感很强，但旋律不是非常多。

（2）非洲音乐的作用很多。例如：可用于娱乐、祭祀、庆祝节日，也可用于狩猎传递信息，还可用于战争、求爱。

（3）鼓是非洲音乐的灵魂。徒手演奏，主要有低、中、高三个音，而且需要和 Dunun（墩墩鼓）配合，演奏与特定生活场景相关的鼓曲，来给舞者和歌手伴奏。

（4）多元融合其他音乐。新大陆的黑人音乐复杂鲜活，对白人民谣产生影响，在有些美洲音乐形式的发展上扮演着重要的地位。黑人主导了整个 Ragtime、Jazz 音乐的发展，对一些城市音乐的影响，如摇滚乐、蓝调也举足轻重，甚至对古典音乐也有不少渗透效果。

3. 自我提升

（1）请闭眼聆听，随着音乐将自己的身体语言加入进去。

（2）请在非洲鼓上拍出乐曲 3 个部分不同的节奏，并把"＞"重音记号表现出来。

4. 作品分析

《男孩之舞》是塞内加尔的一首为舞蹈伴奏的音乐，是塞内加尔的一个部落青年们演奏的原始录音。这段鼓乐合奏伴随着乡村舞蹈，由 6 个鼓手演奏，节奏互不相同，相互构成多线条、多层次、多声部的极为复杂的节奏，表现了一种热烈奔放的情绪。本段音乐开始时速度稍缓，后期速度越来越快，鼓的音量越来越大，而且中间夹杂着强烈的拍手欢笑声，让人感受《男孩之舞》的欢快热烈（图 5-1）。

图 5-1 《男孩之舞》

5. 乐器小知识

（1）圣鼓在布隆迪象征着过往的权利，象征皇族的正统与种族的延续，圣鼓是在特定的场合表演的一种鼓乐，如国王加冕时或播种季节来临时进行表演。圣鼓表演时，首席鼓手以有力的身体动作，带领众鼓手敲击出洪亮的、富有震撼性的鼓声。

（2）非洲鼓通常指来自西非的金贝鼓、坚贝鼓，是西非曼丁文化的代表性乐器。非洲音乐是祭典仪式或祖灵的媒介，以节奏打击乐器为主，打击乐器又以鼓为重心，非洲鼓在非洲人心中具有神一般的崇高地位。

（二）经典曲目：《科特迪瓦面具舞》——非洲舞蹈

1. 非洲舞蹈简介

非洲舞蹈历史悠久，早在6000年前非洲大陆就已经出现，是非洲民族古老、普遍、主要的艺术表现形式，是非洲光辉灿烂的宝贵文化遗产（图5-2）。

图5-2 非洲舞蹈

非洲舞蹈种类繁多,大体上分为撒哈拉沙漠以南的黑人舞蹈和流行非洲北部地区的阿拉伯舞蹈两大类。黑人舞蹈可以分为传统的仪式性舞蹈和民间的娱乐性舞蹈,以强烈的节奏、丰富的感情、充沛的活力、磅礴的气势以及变化万千的舞姿著称于世。非洲舞蹈动作粗犷有力,旋律强烈感人。舞者常常剧烈地甩动头部、起伏胸部、屈伸腰部、摆动胯部、扭动臂部、晃动手脚、转动眼珠等,几乎身体的每一个部位都在剧烈地运动。

2. 作品简介

科特迪瓦面具舞是科特迪瓦国宝级的舞蹈文化形式,来自科特迪瓦的古鲁族在婚丧嫁娶等一系列重要活动上会佩戴面具、双脚在地面上快速地交替踩踏,因此形成了一种具有特别形式感的舞蹈。科特迪瓦面具舞在2016年成为世界非物质文化遗产,由于舞蹈形式特别,因此也被人们形象地比喻为"非洲小马达"(图5-3)。

图 5-3 科特迪瓦面具舞

3. 作品分析

科特迪瓦面具舞是表现女性美的舞蹈,但传统上该舞蹈都是由男性演绎的。舞者面具瘦削,带着微笑,面具四周围绕着鸟类和蛇的装饰,舞者身穿颜色鲜艳的紧身连衣裤,有点类似扑克牌里的大小鬼,裤子外面覆盖网眼,手腕、脚踝、腰部上有一圈儿颜色鲜艳的拉菲草装饰。演出时舞者的头钻进一块布,这块布从

前往后覆盖着舞者的肩膀到头部,所以从侧面看表演者头部会很长。

(三)自我提升

你还知道哪些非洲歌曲和舞蹈?请填写曲目,并搜集音像资料,供大家欣赏(表5-1)。

表5-1 非洲歌曲和舞蹈

乐曲名称	国家(地区)	音乐特点

二、拉美音乐

(一)经典曲目:《生命之杯》——拉美音乐(图5-4)

图5-4 拉美音乐

1. 拉美音乐简介

拉丁美洲的传统音乐大致可分为两类。一类是地处孤立偏僻印第安人的音乐，如亚马孙热带丛林区的印第安人，由于处于较原始的环境，其音乐比较简单。又如厄瓜多尔希法罗人的音乐，他们的音乐与舞蹈是紧密相连的，而且往往是在各种仪式、庆典上表演。这种音乐形式是拉丁美洲印第安人古代音乐的活标本。另一类是发展水平较高的印第安人的音乐，如秘鲁、玻利维亚、厄瓜多尔等国家的安第斯高原音乐，它是印加传统音乐的继承和发展。他们演奏的排箫、竖笛音乐很有特点，在表现高原印第安人的风情方面十分出色。

2. 作品简介

《生命之杯》选自瑞奇·马丁在1998年推出的专辑《让爱继续》，也是同年法国世界杯的主题曲。演唱者瑞奇·马丁是世界级的偶像歌手，他引领着拉美流行音乐的时尚浪潮。歌曲中极富动感的鼓乐节奏和号角奏鸣使人热血澎湃、激情万丈。随着法国足球世界杯在全球掀起的热潮，《生命之杯》获得了30多个国家单曲排行榜冠军，成了家喻户晓的拉美流行歌曲（图5-5）。

3. 欣赏与聆听

仔细聆听，从歌曲的调式、旋律、节奏型的变换，感受音乐的特点。

4. 作品分析

拉丁美洲民族众多，音乐也呈现多元化的特点。拉丁美洲的土著居民是印第安人，他们的音乐是拉美音乐的基础；西班牙和葡萄牙的殖民者又将伊比利亚半岛的音乐带到了这里；随着黑人的音乐文化进入拉丁美洲，形成了拉美音乐充满活力动感、丰富多彩的音乐特色。在拉丁美洲流行音乐中，典型风格有巴西的桑巴、曼波、波萨诺瓦；古巴的伦巴、恰恰；阿根廷的探戈、美国爵士与黑人音乐融合发展出的萨尔萨等。如今拉美音乐已经遍布全球，是全球流行音乐中的重要组成。

生命之杯

1998年第16届法国世界杯足球赛主题歌

罗比·罗萨
路易斯·G·埃斯柯拉词曲
戴斯蒙·恰尔德

$1=\flat E$ 4/4 中速 ♩=108

0 6 7 i 3 0 7 | 7 7 6 7 i 0 | 0 6 7 i 3 0 7 |
1.生命之美 正 闪耀光辉, 同来斟满, 爱
2.生命内涵 是 你赶我追, 只有向前, 没

7 7 6 6 6 0 | 0 6 7 i 3 0 7 | 7 7 6 i i 0 |
情之杯, 全力拼搏, 人 人争先,
有倒退, 百折不挠, 不 避劳累,

0 6 7 i 3 0 7 | 7 7 6 6 0 i i i | 7·7 7 7 0 2 2 2 |
一心只想 夺 魁夺魁,仿佛两军对 垒,看胜利
击败强敌 吐 气扬眉,胜利向你召 唤,在前面

i· i i i i 0· 2 | 2 2 2 2 2 2 6 2 4 4 3 | 3 3· 0 0 6 i i |
属于谁。 就 在你上空,有辉煌的 星, 看荣誉
紧相催。 就 在你上空,有辉煌的 星, 看荣誉

7·7 7 7 0 2 2 | 2· i i i i 0· 2 | 2 2 2 2 2 2 2 2 3 4 3 |
闪着 光, 照亮生命之 杯。 纵 有千难万险,更信心百
闪着 光, 照亮生命之 杯。 纵 有千难万险,更信心百

3 3· 0 0 2 4 4 4 3 | 3 3· 0 0 2 4 4 4 3 | 3 3· 3 3 - ‖
倍, 更信心百 倍! 更信心百 倍! 嘿!
倍,

图 5-5 《生命之杯》歌谱

（二）经典曲目：《告别》——拉美民间音乐

1. 音乐特点

拉丁美洲民间音乐具有热情洋溢的风格、激荡人心的气氛和充满动力的节

奏。但同时又带有淡淡的忧郁、哀愁，然而并不悲痛，这是祖先遗留下来的怀乡、思念祖国之情。它大多采用七声音阶，并常用变化音和转调，歌曲中的歌词为西班牙、葡萄牙语。旋律的进行比较平稳、圆滑，声乐唱法较松弛，音色柔和抒情，重唱形式多，和声中常用平行三度、六度。节奏以 3/4、6/8 拍居多，强调切分节奏。旋律与伴奏常为两种节奏，节拍的交错、交替很多。乐段结构对称工整，大量采用欧洲乐器。

2. 作品简介

《告别》是一首安第斯高原印第安人的民间乐曲，用秘鲁传统乐器排箫、盖那笛、恰朗戈等演奏。乐曲为五声音阶，旋律优美、气势雄厚，表现了印第安人在集会之后、临行前告别时的情景（图 5-6、图 5-7）。

图 5-6 《告别》曲谱

图5-7 演奏乐曲《告别》

3. 欣赏与聆听

提示：聆听乐曲，识别乐器声音。

4. 乐器小课堂

拉美音乐的节奏感很强，极具舞蹈性。其中秘鲁排箫是安第斯高原古老的乐器之一，形制和演奏技法多样（图5-8）。

图5-8 秘鲁排箫

（三）自我提升

欣赏巴西世界名曲《来自伊帕尼玛的女孩》，了解波萨诺瓦风格的产生时间、融合元素、旋律特点、演唱风格及伴奏乐器。

三、舞剧

舞剧是舞蹈、音乐、舞台美术等相结合的产物，是视觉与听觉相融合的综合性艺术。舞剧的主要特征是运用人体的动作表现，辅助以音乐、节奏、演员的表情、舞台构图等艺术要素，通过表演塑造出具体形象，以此来展现深层的情感世界，让大众感知。音乐为舞剧中的人物形象的塑造增添了灵魂，展示了人物的心

理变化，同时使得观众不再只是通过视觉来得到感知。因此，在舞剧的创作中，音乐占据了很重要的位置（图 5-9）。

图 5-9　舞剧

（一）中国舞剧

经典曲目：《渔光曲》——《永不消逝的电波》片段（图 5-10）

图 5-10　《永不消逝的电波》剧照

1. 中国舞剧介绍

舞剧作为舞蹈、戏剧、音乐相结合的表演形式，在我国历史上源远流长。作为一门独立的艺术形式，中国舞剧于 20 世纪 30 年代方才初见端倪。从某种意义上说，经过"外来艺术"的引进和吴晓邦、戴爱莲、梁伦等新舞蹈艺术先驱的探索，才形成了相对完整的中国民族舞剧艺术。1939—1949 年，中国舞剧不足 10 部；1949—1979 年则出现了 100 多部；1979—2009 年则有 300 多部舞剧，到 2011 年初则有 500 多部舞剧，数量上为世界第一。

2. 作品简介

《永不消逝的电波》是上海歌舞团有限公司排演的舞剧，讲述了李侠与兰芬的"潜伏"故事。2019 年 8 月 19 日，荣获第十五届精神文明建设"五个一工程"奖，第 12 届中国艺术节开幕大剧、"文华大奖"。

3. 作品分析

舞剧《永不消逝的电波》以抗日战争时期的共产党地下电台发报员李侠的真实故事为原型，在真实史料的基础之上进行再创作，演绎白色恐怖下共产党员的坚定毅力，宣扬人性光辉，宣扬爱国主义，引导人们向以李侠为代表的千千万万的牺牲者致以崇高的敬意。

群舞《渔光曲》是《永不消逝的电波》的片段，非常具有上海风情，悠扬舒缓的旋律、优雅曼妙的旗袍，充满烟火气的弄堂在清晨中醒来。阿姨嫂嫂们拿着蒲扇开始燃起煤炉，时而用扇子遮着清晨那一缕突然乍现的阳光，时而轻轻吹着炉火慢慢"洋"起来……这些极富生活气息的场景和细节被以最美的舞蹈来演绎呈现，仿佛是一幅"石库门七十二家房客"的生活画卷徐徐拉开。群舞《渔光曲》的配乐《渔光曲》的歌谱如图 5-11 所示。群舞《渔光曲》如图 5-12 所示。

4. 欣赏与聆听

仔细聆听音乐，这首音乐还带给你怎样的画面？

渔光曲

1=F 4/4

安娥 词
任光 曲

‖:($\underline{5·}$ $\underline{6}$$\underline{1}$ $\underline{2}$$\underline{6}$ | 3 $\underline{2}$$\underline{5}$ 3 - | $\underline{5·}$ $\underline{3}$ 6 $\underline{6}$$\underline{3}$ | 2 $\underline{2}$$\underline{5}$ 1 -)|

1· $\underline{5}$ 2· $\underline{5}$ | 5· $\underline{3}$ 2 - | 3· $\underline{2}$ $\underline{6·}$ 2 | 1· $\underline{6}$ 5 - |
云 儿 飘 在 海 空, 鱼 儿 藏 在 水 中,
东 方 现 出 微 明, 星 儿 藏 入 天 空,

$\underline{6·}$ $\underline{5}$ 1 $\underline{6}$ | 5· $\underline{3}$$\underline{5}$ 6 - | 5· $\underline{3}$ 6 $\underline{6}$$\underline{3}$ | 2· $\underline{5}$ 1· 0 |
早 晨 太阳 里 晒 渔 网。 迎 面 吹过来 大 海 风。
早 晨 渔船 儿 返 回 程。 迎 面 吹过来 送 潮 风。

(1· $\underline{5}$ 2· $\underline{5}$ | 5· $\underline{3}$ 1 - | $\underline{6·}$ $\underline{5}$ 1· $\underline{6}$ | 2 $\underline{1}$$\underline{2}$ 3 - |
 潮 水 升, 浪 花 涌,
 天 已 明, 力 已 尽,

6 $\underline{6}$$\underline{3}$ 2 $\underline{2}$$\underline{3}$ | 6 $\underline{6}$$\underline{3}$ 5 - | $\underline{6·}$ 1 2 - | 3· $\underline{5}$$\underline{6}$ 3 - |
渔 船儿 飘 飘 各 西 东, 轻 撒 网 紧 拉 绳,
眼 望着 渔 村 路 万 里, 天 已 明 力 已 尽

6 $\underline{6}$$\underline{3}$ 2 $\underline{2}$$\underline{3}$ | 5 $\underline{6}$$\underline{6}$ 1· 0 | (1· $\underline{5}$ 2· $\underline{5}$ | 5· $\underline{3}$ 1 -) |
烟 雾里 辛 苦 等 鱼 踪!
眼 望着 渔 村 路 万 里!

1· $\underline{2}$ $\underline{6·}$ $\underline{5}$ | 3· $\underline{2}$ 3 - | 5· $\underline{2}$ 3 2 | 5· $\underline{3}$ 2 - |
鱼 儿 难 捕 租 税 重, 捕 鱼 人 儿 世 世 穷,
鱼 儿 捕 得 不 满 筐, 又 是 东 方 太 阳 红,

$\underline{5·}$ $\underline{6}$$\underline{1}$ $\underline{2}$$\underline{6}$ | 3 $\underline{2}$$\underline{5}$ 3 - |『1. 5· $\underline{5}$$\underline{6}$ $\underline{5}$$\underline{3}$ | 2· $\underline{5}$ 1 - :‖
爷 爷 留 下 的 破 鱼 网, 小 心 再靠 它过 一 冬!
爷 爷 留 下 的 破 鱼 网,

『2. 稍慢
5· $\underline{5}$ 6 $\underline{5}$$\underline{3}$ | 2· $\underline{5}$ 1 - | 1 - - - ‖
小 心 再 靠 它 过 一 冬!

图 5-11 《渔光曲》歌谱

图 5-12 群舞《渔光曲》剧照
(a) 剧照一；(b) 剧照二

（二）芭蕾舞剧

经典曲目：《糖果仙子之舞》——《胡桃夹子》片段

1. 芭蕾舞剧介绍

芭蕾舞剧是综合音乐、美术、舞蹈于同一舞台空间的戏剧艺术形式。

芭蕾，起源于文艺复兴时期的意大利，形成于17世纪的法兰西，兴起于17—19世纪的法国，鼎盛于19世纪末的俄罗斯，并于20世纪从俄罗斯走向世界各地。芭蕾是一种尚礼尚雅的欧洲古典舞剧艺术，符合欧洲古典美学。

凡以人体动作和姿态表现戏剧故事的内容或眸中情绪心态的舞蹈演出都可以称为芭蕾。狭义的 BALLET 是西方一种特定的舞种，是 Class Ballet 的略称，专指15世纪出现于意大利，经300年发展形成的，有特定的审美标准和技术规范的欧洲古典舞蹈，即通常所说的"古典芭蕾"或"芭蕾舞（剧）"。

2. 作品简介

《胡桃夹子》由柴可夫斯基根据霍夫曼的一部叫作《胡桃夹子与老鼠王》的故事改编。舞剧音乐充满了单纯而神秘的色彩，具有强烈的儿童音乐特色。圣诞节这一天，女孩玛丽得到一只胡桃夹子。夜晚，她梦见胡桃夹子变成了一位王子，率领她的一群玩具同老鼠兵作战。后来又把她带到果酱山，受到梅糖仙子的

欢迎，享受了一次玩具、舞蹈的盛宴。

3．作品分析

芭蕾舞剧《胡桃夹子》是世界上优秀的芭蕾舞剧之一，有"圣诞芭蕾"的美誉。它之所以能吸引千千万万的观众，是它不仅有华丽壮观的场面、诙谐有趣的表演，还有更重要的原因是柴可夫斯基的音乐赋予舞剧以强烈的感染力。《胡桃夹子》是典型的柴可夫斯基后期作品，剧中精巧地使用弦乐，利用各种弦乐器的声音来刻画剧中角色，赋予他们生命（图5-13）。

图5-13 芭蕾舞剧《胡桃夹子》

4．欣赏与聆听

舞剧第二幕描写王子（胡桃夹子的化身）带着玛丽来到了奇妙的糖果王国，糖果仙子跳起舞蹈欢迎他们（图5-14）。

提问1：你听出了哪些乐器的声音？（在竖琴悦耳的伴奏下，音色迷人的钢片琴奏出温柔的旋律，表示温婉美丽的糖梅仙子的来临。）

提问2：欣赏舞剧视频，结合舞蹈场景画面聆听音乐，有什么不一样的感受？

（这首曲子非常特别，因为柴可夫斯基使用音色亮丽的钢片琴作为本曲的主角，这种乐器第一次被运用于音乐作品中。轻巧的声音，就像美丽的糖梅

仙子纤细的身影，愉快地跳着舞，编织出梦幻般的世界，带给人无限的想象空间。）

图 5-14 舞剧第二幕

5．名人堂

彼得·伊里奇·柴可夫斯基，19 世纪伟大的俄罗斯作曲家、音乐教育家，被誉为伟大的"俄罗斯音乐大师"和"旋律大师"，世界最伟大的古典音乐作曲家之一（图 5-15）。

图 5-15 彼得·伊里奇·柴可夫斯基

代表作品有《叶甫根尼·奥涅金》《天鹅湖》《睡美人》《纪念伟大的艺术家》

《罗密欧与朱丽叶》《里米尼的弗兰切斯卡》等。

（三）自我提升

（1）欣赏舞剧《天鹅湖》片段，说一说柴可夫斯基的音乐带给你怎样的感受？

（2）你还知道中外哪些著名的舞剧？如何欣赏舞剧？

第二节 歌声世界

一、歌剧

歌剧，是西方音乐中与交响乐、芭蕾舞鼎足而立的重要音乐形式，顾名思义，它是一种以音乐和歌唱来表达剧情的舞台表演艺术形式（图5-16）。

图 5-16 歌剧场景

欧洲歌剧的产生，经过了一个很长的孕育阶段。公元前6世纪，在古希腊人纪念酒神的节目中，就有了使用歌唱的形式进行戏剧演出。11—13世纪的宗教剧，14—16世纪的神秘剧、田园剧，都运用了歌唱形式，具有歌剧因素。而真正称得上歌剧的艺术，则出现在16世纪意大利，真正让意大利歌剧走向辉煌的是罗西尼、威尔第和普契尼。

欣赏歌剧首先要了解每一部歌剧的基本故事情节、历史背景以及主要人物的名称和性格特点。其次要关注歌剧艺术所特有的表现手段，如歌唱家高超的歌唱技巧、咏叹调的戏剧性和抒情性、重唱的立体感等。接着欣赏歌剧的音乐，如序曲中乐队伴奏的情感渲染、气氛烘托等。最后体会歌剧的不同风格，比较不同流派作曲家的创作观以及不同歌唱家、指挥家对作品的处理方式。在比较中，加深

对歌剧艺术的深刻感受。

（一）经典曲目：《我是城里的大忙人》（选自歌剧《塞维利亚理发师》）

1. 《塞维利亚理发师》介绍

这是法国戏剧家博马舍"费加罗三部曲"中的第一部，被认为是意大利风格喜歌剧的最后一部代表作，在喜歌剧中具有举足轻重的地位，至今仍是最受人们欢迎的歌剧佳作。这部歌剧讲述了理发师费加罗如何帮助主人阿尔玛维瓦伯爵挫败巴尔托洛医生和音乐教师唐·巴西里奥的阴谋，赢得心上人罗西娜的芳心，并最终喜结良缘的故事。歌剧隐含着一种平民捉弄贵族的快乐情绪，暗示着贵族特权的时代将逐步衰弱。

2. 作品简介

《我是城里的大忙人》是第一幕里费加罗出场时唱的一首抒情曲，它节奏轻快、内容诙谐。在这首抒情曲里，费加罗向人们讲述了他是这个城市里的大忙人，他不仅给人理发，还要给人捶背、跑腿送信，掌管许多杂事。虽然忙得不可开交，他却能把每一件事都安排得井井有条，使大家皆大欢喜。

3. 欣赏与哼唱

这首抒情曲是 C 大调，6/8 拍，速度非常快。前面有 20 小节的前奏，带有欢乐情趣，为费加罗出场做了铺垫。当费加罗出场时，他先用"啦啦"声，反映出他活泼的性格和愉快的心情；随后，快嘴快舌地讲述自己如何繁忙，如何受人喜欢。在曲调中运用了大量的八分音符。中间有一段转成降 E 大调，然后又回到 C 大调上。在尾声，他模仿了各种人叫他的声音，非常有意思，表演得生动有趣，达到了极好的演出效果。

提示：仔细聆听这首非常欢快的歌曲，感受费加罗活泼的性格和愉快的心情。

4. 歌词大意

啦啦啦，啦啦啦，我来了，你们大家都让开！

一大早我就去给人理发,赶快!

我活得真开心,因为我这个理发师实在是高明!

好家伙费加罗,是个运气最好的人。

我每天每夜东奔西忙,干个不停,人人都对我很尊敬。

我是塞维利亚城里的大忙人,人人都离不开我费加罗。

5. 名人堂

罗西尼(1792—1868),意大利作曲家,出生于意大利东部威尼斯海湾的港口城市佩萨罗,1868年逝于法国巴黎,生前创作了39部歌剧以及宗教音乐和室内乐(图5-17)。其中以喜歌剧而名垂青史,既有反映贫民生活的内容,又有对贵族浮华百态的描绘,内容生动、明快,人物的刻画个性鲜明。主要作品有《塞维利亚理发师》《鹊贼》《灰姑娘》《意大利女郎在阿尔及尔》《坦克雷迪》《威廉·退尔》《圣母悼歌》等。

图5-17 罗西尼

(二)经典曲目:《饮酒歌》(选自歌剧《茶花女》)

1.《茶花女》介绍

《茶花女》是法国作家小仲马的经典作品,是作者根据自己的一段亲身经历所创作的著名小说。意大利作曲家朱塞佩·威尔第于1853年根据小说改编的歌剧剧本创作的这部不朽的歌剧名作。歌剧讲述了19世纪上半叶巴黎社交场所一个具有多重性格的女子——薇奥莱塔,才华出众,名噪一时,过着骄奢淫逸的生活,同时却没有追求名利的世俗作风,而是一个受迫害的妇女形象。虽然赢得了阿尔弗雷多的爱情,但她为了挽回一个所谓"体面家庭"的"荣誉",决然放弃了自己的爱情,致使自己成为上流社会的牺牲品。

2. 作品简介

歌剧《茶花女》的成功,除了故事本身感人以外,还有就是其中的唱段深受

欢迎，历演不衰，其中最著名的就是《饮酒歌》。

《饮酒歌》出现在第一幕开始不久，是由阿尔弗雷多和薇奥莱塔两人演唱的著名咏叹调。阿尔弗雷多借这首《饮酒歌》巧妙地表达了对薇奥莱塔的爱慕之心，而薇奥莱塔也借歌声作了巧妙的回答。

3. 欣赏与哼唱

这首《饮酒歌》是降B大调，3/8拍，用单三部曲式写成。曲调一共反复颂唱3遍，第一、第二遍分别由阿尔弗雷多和薇奥莱塔演唱，第三遍则由客人们合唱。合唱部分转到属调（E大调），情绪显得更加热烈。当唱到B段时，又转回到降B大调，这时，演唱形式上采取薇奥莱塔和阿尔弗雷多你一句、我一句的唱法，表达了他们相互之间的爱慕心情，到A段再现时，他们同客人们一起合唱，在欢乐的尾声中结束。

提示：这首歌写得十分精彩，仔细欣赏聆听，感受二重唱的魅力。

4. 名人堂

朱塞佩·威尔第（Giuseppe Verdi，1813—1901）是19世纪意大利歌剧成就最高的作曲家之一（图5-18）。1813年，朱塞佩·威尔第出生于意大利北部布塞托附近的一个小酒馆经营者的家庭，1824年开始创作歌剧，1832年报考米兰音乐学院，未被录取，后留在米兰向斯卡拉歌剧院的音乐家拉维尼亚学习音乐。他创作的歌剧将意大利歌剧艺术推向了世界歌剧艺术的高峰，主要作品有《纳布科》《麦克白》《弄臣》《茶花女》《阿依达》《奥赛罗》等。

图5-18　朱塞佩·威尔第

（三）经典曲目：《今夜无人入睡》（选自歌剧《图兰朵》）

1.《图兰朵》介绍

歌剧《图兰朵》是普契尼的最后一部歌剧，脚本由阿达米和西莫尼根据意大

利剧作家戈济的同名戏剧撰写。这部歌剧描写的是发生在中国元朝的都城大都（今北京），卡拉夫王子用勇气与智慧获取美丽而冷酷的图兰朵公主的芳心的故事，情节是杜撰的，普契尼没写完就病逝了。从第三幕二重唱起的演出是由意大利作曲家阿尔方诺根据普契尼遗稿续写完成的。这部歌剧在1998年由中国著名导演张艺谋客串指导，并在中国北京紫禁城的太庙演出，中国老百姓因此才知道，原来在近百年前，竟有意大利人把我国的《茉莉花》写到了他的歌剧中，而且如此美妙和贴切。

2. 作品简介

《今夜无人入睡》是歌剧《图兰朵》第三幕中的选段，讲述了卡拉夫猜中图兰朵谜语后，留下一个谜给公主猜，他回到住处想念公主，无法入睡的时候唱的一首咏叹调。这是一首非常著名的咏叹调，现在仍然出现在舞台，是许多男高音歌唱家的保留曲目，著名男高音歌唱家帕瓦罗蒂经常选它作为音乐会的压轴节目。

3. 欣赏与哼唱

这首《今夜无人入睡》（图5-19）是G大调，4/4拍。开始有1小节轻盈的前奏，描绘了夜深人静的情景。接下来是一个不长的宣叙调，同音反复的旋律，很好地刻画了卡拉夫为爱情所困，无法入睡，望着天上闪烁的星星而引起的思念。接下来是热情而自信的咏叹调，表现了卡拉夫相信自己一定会赢得公主的爱情。最后出现的B和a音，把歌曲推向了高潮，在高音区结束。

提示：仔细聆听，感受音乐的节奏与旋律，体会男主人公复杂的内心活动。

4. 名人堂

贾柯莫·普契尼（Giacomo Puccini，1858—1924）是意大利歌剧作曲家（图5-20），毕业于米兰音乐学院，是19世纪末真实主义歌剧流派的代表人物。其创作音乐语言丰富，善于直接采用各国民歌曲调，旋律优美明媚，具有极强的歌唱性，注重器乐音乐的戏剧性。代表作有《蝴蝶夫人》《托斯卡》《艺术家的生涯》《西部女郎》等。

图 5-19 《今夜无人入睡》歌谱

图 5-20　贾柯莫·普契尼

5. 音乐小词库

（1）咏叹调。咏叹调即抒情调，是一种配有伴奏的一个声部或几个声部以优美的旋律表现出演唱者感情的独唱曲，可以是歌剧、轻歌剧、神剧、受难曲或清唱剧的一部分，也可以是独立的音乐会咏叹调。

（2）宣叙调。宣叙调是指歌剧、清唱剧、康塔塔等大型声乐体裁中类似朗诵的曲调。宣叙调这一名词，语意为"朗诵"的意大利语动词。宣叙调的产生时代久远，差不多是与歌剧同时发生的一种声乐形式。曲中根据言语的自然和强弱而进行旋律化与节奏化，又称"朗诵调"，它原本是与咏叹调并用的一种乐曲，经常出现在咏叹调之前，具有"引子"的作用。18世纪，"说话式"的宣叙调出现，因这种宣叙调缺乏抒情性，故亦称之为"干燥的宣叙调"。

二、音乐剧

音乐剧，一种现代的舞台综合艺术形式，以叙事为主的戏剧表演，结合优美通俗的人声歌唱和多样化的舞蹈形体动作，同时配合服饰、布景、灯光等舞台美术，呈现出一种完全不同于传统歌唱剧的综合表演形式（图5-21）。

图 5-21　音乐剧

虽然音乐剧与歌剧、舞剧、话剧等舞台表演形式有相似之处，但它的独特之处在于对歌曲、对白、肢体动作、表演等因素给予同样的重视。音乐剧在全世界各地都有上演，但演出最频繁的地方还是美国纽约的百老汇和英国的伦敦西区。

欣赏音乐剧，首先要了解每一部音乐剧的故事情节。其次要关注音乐剧艺术所特有的表现手段，如歌唱家高超的歌唱技巧、各种表演手段的艺术感染力等。最后要体会音乐剧写作的风格、不同作品的特色，比较不同流派作曲家的创作观以及不同歌唱家对作品的处理方式，在比较中，可以增强对音乐剧艺术的深刻感受。

（一）经典曲目：《孤独的牧羊人》（选自音乐剧《音乐之声》）

1. 《音乐之声》介绍

《音乐之声》发生在 20 世纪 30 年代奥地利的萨尔茨堡，讲述了修女玛丽亚到特拉普上校家当家庭教师，与上校家的 7 个孩子打成一片，上校也在玛丽亚的引导下渐渐改变了对孩子们的态度，并与玛丽亚相爱结婚，组成世界闻名的"特拉普家庭合唱团"的故事。

2. 作品简介

《孤独的牧羊人》是《音乐之声》中的著名唱段，是一首根据奥地利民间故事改编的儿童叙事歌曲，歌曲中运用的约德尔唱法也深受大家的喜欢。特拉普上校带着两位客人从维也纳回来之后，发现他的孩子们不仅学会了唱歌，而且性格变了，既礼貌又活泼可爱。为了招待客人，家庭教师玛丽亚带领孩子们表演了提线木偶戏。这首《孤独的牧羊人》就是玛丽亚带着孩子们表演木偶戏时唱的歌（图 5-22）。

图 5-22 《孤独的牧羊人》

3. 欣赏与哼唱

这首歌由 E 大调，2/4 拍，二部曲式写成。第一部分节奏紧促欢快，连续出现 5（sol）音的八度上下跳进，再加上大跳音程频频出现，使歌曲显得十分轻松，充满活力。第二部分曲调比较平稳，歌词也全部用了虚词，增添了很多童趣。歌中的衬词"咻咿噢都"使得歌曲更加诙谐、好听。演唱时常常提高嗓音，使用假声突然翻高的方法，这是美国乡村音乐的旋律风格和演唱特点之一（图 5-23）。

提示：仔细聆听这首非常欢乐的歌曲，感受美国乡村音乐的旋律风格和演唱特点。

图 5-23 《孤独的牧羊人》歌谱

4. 名人堂

理查德·罗杰斯（1902—1979），是美国著名的流行音乐及音乐剧作曲家。他与作词家奥斯卡·汉默斯坦二世合作了一系列广为人知的音乐剧作品，包括《南太平洋》《国王与我》《仙乐飘飘处处闻》《音乐之声》等。时至今日，部分音乐剧仍在世界各地剧场上不断上演。他一生中获得过各类奖项，包括艾美奖、格莱美奖、奥斯卡奖、东尼奖、普利策音乐奖等，他既是首位完成演艺圈大满贯的音乐家，亦是现今美国最主要的音乐颁奖礼中皆曾获奖的音乐人。

5. 音乐小词库

约德尔唱法是源自瑞士阿尔卑斯山区的一种特殊唱法。山里牧人们常常用号角和叫喊声来呼唤他们的羊群、牛群，也用歌声向对面山上或山谷中的朋友、情人来传达各种信息。久而久之，发展出一种十分有趣而又令人惊叹的约德尔唱法。这种唱法在演唱开始时在中、低音区用真声唱，然后突然用假声进入高音区，并用这两种方法迅速地交替，形成奇特的演唱效果。

（二）经典曲目：《回忆》（选自音乐剧《猫》）

1. 《猫》介绍

这部音乐剧的剧情改编自提·斯·埃利奥特的诗集《擅长假扮的老猫精》。1981年5月11日，在伦敦西区的新伦敦剧院首演，一炮而红，并成为英国有史以来最成功、连续公演最久的音乐剧之一。1982年《猫》开始在美国纽约百老汇大街上公演，2000年夏天停演，打破了百老汇连续公演最久且次数最多的纪录。直到现在，这部音乐剧仍然活跃在世界各地的舞台。

这是一部以猫的视角来讲述的故事：杰里科猫族按照惯例每年举行一次聚会，由他们的领袖——老杜特罗内米猫，选出一只猫，让它升上天堂重获新生。于是，众猫大显身手，纷纷用歌声和舞蹈来讲述自己的故事，希望能成为那只幸运的猫。最后登场的是当年光彩照人，而今邋遢肮脏的"魅力猫"格里泽贝拉（图5-24）。在痛苦悲伤的情绪下，她深情地唱出了《回忆》，打动了所有的猫，

最后大家一致推选她升入了天堂。

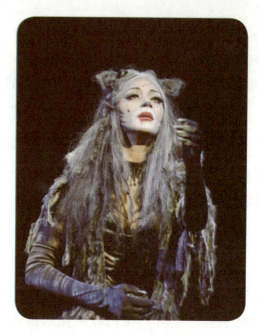

图 5-24 《猫》剧照

2．作品简介

歌词叙述了"魅力猫"对往日幸福时光的回忆，那时的她年轻漂亮、无忧无虑，但经过多年的离群闯荡，在外面世界遭受了很多的痛苦，如今的她孤独、潦倒，永远失去了快乐，渴望家族原谅她的背离，接受她的回归。孤独的倾诉和真诚的渴望终于打动了老杜特罗内米和众猫，大家一致同意选她入天堂。《回忆》这首歌是《猫》的代表和象征，其动人的旋律让人永远难忘。

3．欣赏与哼唱

《回忆》这首歌曲的曲式结构是单三部曲式。第一主题在 C 大调上开始，12/8 拍子的律动感，加上演唱者苍凉的音色，把观众带到了对往事无限回忆的情景之中，充分表现出格里泽贝拉孤独无助、悲伤凄凉的心情。第二主题在 C 大调和降 A 大调上进行，将格里泽贝拉不安、无奈、渴望回归猫族的心情表现得淋漓尽致。乐曲最后，第一主题再次出现，转入降 E 大调，将音乐推向高潮。整首乐曲都是在渴望与失落两个不同主题中交替进行，每一次在调性上的改变，都细致地刻画了格里泽贝拉内心的自卑和对新生的渴望（图 5-25）。

图 5-25 《回忆》歌谱

图 5-25　《回忆》歌谱（续）

提示：仔细聆听，感受不同风格的舞蹈和音乐完美融合在一起，享受一个完美的视听世界。

4．歌词大意

午夜，人行道上一片静，是否，明月也丢了她的回忆？

她笑得好凄凉，灯下，枯叶堆聚在我脚边。夜风轻轻叹息。

回忆，月下踽踽独行，回首昨日繁华，昨日艳影照人，犹记当年尝尽生活甜蜜，且让回忆再次活跃。

每盏街灯似乎闪烁着宿命的警讯，归人寄语，蜡炬成灰，破晓将至。

黎明，静候苍天破晓，怀想往后生活，决心不再放弃。

晨雾散尽，今夜也终成回忆，全新的生活即将展开。

埋葬苍白过去，清晨寒风凛凛，街灯熄灭，一夜又尽，白日又将来。

紧拥着我！抛弃我何尝不易？让我深陷在回忆……

回忆阳光下的美好过去？

抱紧我，你定能体会幸福的真谛，看，新的一天已经开始了！

5. 名人堂

安德鲁·劳埃德·韦伯（1948— ），1948年3月22日生于英国伦敦，音乐剧作曲家，有"当代音乐剧之父"的美誉。1968年，韦伯的音乐剧《约瑟与神奇彩衣》首次登上舞台，截至2013年，他一共创作了13部音乐剧，1部声乐套曲，1组变奏曲、2部电影配乐和1首安魂曲，获得了7次托尼奖、7次奥利弗奖、3次格莱美奖，并且凭借《艾薇塔》中的歌曲 You Must Love Me 赢得奥斯卡和金球奖的最佳原创歌曲奖。主要作品有《猫》《歌剧魅影》《艾维塔》《日落大道》等。

（三）经典曲目：《阿根廷，别为我哭泣》（选自音乐剧《艾薇塔》）

1. 《艾薇塔》介绍

《艾薇塔》是安德鲁·劳埃德·韦伯编写的音乐剧，此剧包含了众多美洲音乐风格以及流行音乐风格的乐曲。在英国，《艾薇塔》获得了很多奖项，包括伦敦西区剧院奖。在美国，不仅获得了百老汇音乐剧界的大量奖项，之后一直是百老汇常驻剧目，而由许多巡回演出剧团把《艾薇塔》带到全球各地。这部音乐剧讲述了阿根廷第一夫人伊娃·贝隆的悲欢离合、大起大落，享尽荣华富贵、尝遍人间心酸的一生。

艾薇塔出身贫寒，但对未来充满憧憬。15岁时流落街头成为舞女，直到遇到了贝隆上校，从此脱颖而出，成为耀眼的政治明星。她的一生是传奇的一生，既受人民爱戴，又被称为"不择手段的女人"。其悲剧性的早逝，令人惋惜。

2. 作品简介

《阿根廷，别为我哭泣》被誉为阿根廷"第二国歌"。歌中抒发了贝隆夫人对祖国真挚而赤诚的爱，犹如母亲对女儿无尽的爱和女儿对母亲无尽的思念，让更多人从中领略到了这个女子的传奇色彩。这首歌曲曾经打动无数人，其唱腔质朴、优美让人回味无穷（图5-26）。

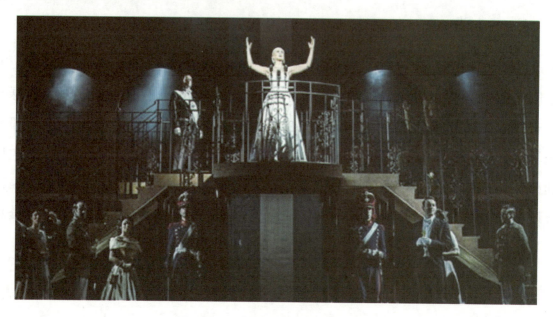

图 5-26 《阿根廷，别为我哭泣》

3. 欣赏与哼唱

《阿根廷，别为我哭泣》这首歌曲的曲式结构是单三部曲式，其旋律具有浓郁的东方色彩。歌曲的开始同音反复出现，纯4度跳跃后大2度或小3度下行，这样的旋律带有对艾薇塔死亡的哀伤，更显悲凉。歌曲高潮部分，没有用任何的升降修饰，"请别为我流泪"这句歌词在歌曲中反复出现，唱出了艾薇塔作为草根阶层出身的女性在男权社会中为了生存与梦想付出的代价。歌曲结尾以对话形式呼应开头，再次拉近了艾薇塔与群众的情感距离，增强了叙述的真实性和可信性。整首乐曲节奏缓慢，虽没有过分悲情，却充满了无限的哀愁与不舍，激荡着观众的心灵（图5-27）。

提示：仔细聆听，感受贝隆夫人对祖国的一往情深和她个人渴望改革的坚强意志。

阿根廷，别为我哭泣
Don't Cry For Me, Argentina

1=C 4/4
中速

蒂姆·赖斯 词
安德鲁·劳埃德·韦伯 曲

(0 5 1 3 1 3 1 5 | 0 5 1 3 1 3 1 5) | 0 0 5 5 5 |
　　　　　　　　　　　　　　　　　　　　　　　　　　　It won't be

5 5 5 5 1 | 6 - 0 6 6 | 6 6 6 6 6 5 |
ea- sy, You'll think it strange　when I try to ex- plain how I

5 - 0 2 3 | 4 4 4 4 4 4 | 4 3 2 3 - |
feel,　　That I still need your love af- ter all that I've done:

3 0 0 3 3 5 | 6 - 3 - | 3 3 3 3 3 5 |
　　You won't be- lieve me　All you will see is a

5 #4 4 4· 3 | 3 2 2 2 2 3 | 2 - - 2 |
girl you once knew. Al- though she's dressed up to the nines at

2 2 2 6 5 #4 | 5 - - - | 0 0 5 5 4 3 4 |
six- es and sev- ens with you.　　　　I had to let it

5 5 5 5 1 | 6 - 0 6 6 | 6 6 6 6 6 6 |
hap- pen, I had to change;　Could n't stay all my life down at

5 - 0 2 3 | 4 4 4 4 4 4 4 4 | 4 3 2 3 - |
heel.　Look ing out of the win- dow, stay- ing out of the sun.

0 0 3 3 5 | 6 - 3 - | 3 3 3 3 3 5 |
　　So I chose free- dom.　Run ning a- round try- ing

5 #4 4 4· 3 | 3 2 2 2 2 3 | 2 - - 0 2 |
ev- 'ry thing new, But noth- ing im- pressed me at all,　I

图 5-27　《阿根廷，别为我哭泣》歌谱

图 5-27 《阿根廷，别为我哭泣》歌谱（续）

4. 歌词大意

这其实很难启齿；各位一定觉得奇怪，尤其当我想要解释我心里真正的感觉。

即便站在现在这个地位，我仍然需要大家的爱与支持。

你们一定不相信，各位所见的仿佛是你们曾经认识的一个普通女孩。

雍容华贵，衣着高尚，其实在心里我还是跟大家一样朴实的。

我必须选择这条道路，我必须改变，我没办法一辈子庸庸碌碌，

只能望着窗外的艳阳晴天，所以我选择自由，四处翱翔，体验人生，

然而，没有一件事真正让我感动，我从来没想到会是这个结局。

请别为我流泪，事实是我从来不曾离开各位。

经历了狂野的岁月，体会了疯傻的生活，我依旧遵守承诺，请别离我太远！

至于名利财富，我从不汲汲以求，虽然在他人眼中，好像是我唯一愿望。

它们只是幻影！它们从来不是实在的！

真正答案在我心里：我爱大家，也盼望大家能爱我！

阿根廷的子民，请别为我流泪！

我是不是说太多了？言已至此，我无语可对。

各位只需凝望着我，就会知道我每字每句都是真心真意！

三、拓展与探究

（1）歌剧和音乐剧有什么异同之处？

（2）什么是戏剧？除了歌剧和音乐剧还有哪些戏剧？